이것은 미술이 아니다

이것은 미술이 아니다

메리 앤 스타니스제프스키 지음
박이소 옮김

현실문화

이것은 미술이 아니다
Believing is Seeing:
Creating the Culture of an Art

지은이	메리 앤 스타니스제프스키
옮긴이	박이소
펴낸곳	현실문화연구
펴낸이	김수기
디자인	슬기와 민
1판 1쇄	1997년 4월 15일
4판 1쇄	2022년 4월 20일
4판 4쇄	2024년 9월 25일
등록번호	제2015-000091호
등록일자	1999년 4월 23일
주소	서울시 은평구 불광로 128
	302호
전화	02) 393-1125
팩스	02) 393-1128
전자우편	hyunsilbook@daum.net
블로그	blog.naver.com/hyunsilbook
페이스북	hyunsilbook

값 16,500원
ISBN 978-89-6564-274-9 03600

차례

글을 옮기면서

이미지는 현실에 부재하는 어떤 것을 형상화하려는
목적에서 만들어졌다. 그런데 그 이미지가 원래의
사물보다도 더 영속적이라는 것이 점차 확실해졌고,
더 나아가서는 사물이나 인간이 어떻게 보였던가 또는
그 대상이 다른 사람의 눈에 어떻게 보였던가도
나타내게 된다.… 이미지는 과거의 그 어떤 유적이나
텍스트보다도 다른 시대의 다른 사람들을 둘러싸고
있었던 세계에 대해 더 직접적으로 증언한다. 이런 면에서
이미지는 문학보다도 훨씬 더 정확하고 풍부하다.

—존 버거, 『보는 방법』

'보는 것이 믿는 것이다 seeing is believing'라는 말의 잠재적 의미는
'본다'는 원초적 행위가 언어의 커뮤니케이션보다 선행하는 것이라는
데 있다. 이렇게 보는 것과 아는 것 사이에 뗄 수 없는 관계가 있기는
하지만, 그 관계가 항상 평행하거나 정확히 비례하는 것은 아니다.
그 말의 앞뒤를 바꾼 이 책의 원제, '믿는 것이 보는 것이다 believing
is seeing'는 그 관계가 항상 불안정하며, 우리가 사물을 보는 시각은
오히려 우리가 무엇을 알고 있나, 혹은 믿고 있나에 깊은 영향을
받고 있다는 것을 역설적이고도 함축적으로 표현한 것이다. '믿는
것이 보는 것'이라는 말은 곧 인간의 선택적인 것이며, 이 선택
행위에 따라서 '보는 것'이 인식의 범위 안에 포함되는 것임을
말한다.

'아이디어idea'는 그리스어의 '보다'라는 말에서 유래되었고, 영어 표현의 보다see와 알다know, 조망view과 의견opinion은 같은 의미로 혼용되며, 불어의 보다voir와 알다savoir, 가지다avoir 역시 그 의미가 유사하다. 이렇게 서구에서는 시각을 외부 세계와의 직접적인 접촉을 가져다주는 그 무엇으로 이해했을 뿐만 아니라, 이 믿음의 전통 때문에 시각의 능력은 매우 복잡한 방식으로 인식과 혼동될 수밖에 없었던 것이다.

그러나 르네상스 이전, 중세에서는 청각이 가장 중요한 감각이었다고 한다. 시각과 청각의 위상 교체는 15세기에 활판 인쇄가 등장하고 원근법이 확립된 이후, 현미경과 망원경 같은 광학 장치가 등장하고 난 16세기에야 이루어지기 시작했다는 것이다. 이 역전은 사진, 영화, 텔레비전 등 영상매체가 계속해서 등장한 19, 20세기까지 이어지며, 비로소 세계는 '문자 이후'의 시각의 시대로서 완전히 확립되었다고 할 수 있다.

근대의 서구문화는 시각의 패러다임으로 이끌어졌으며 시각의 보편성과 필연성은 모더니티의 주요 의제였다. 모더니티 프로젝트는 '시각'을 우위에 놓음으로써 효과적으로 성취되었으며, 인간의 시각의 정확성에 대한 모더니티의 신념은 종교와 신성함에 대한 근대 이전의 신념을 대체했다. 외부의 '자연'과 내부의 '마음'을 연결하는 감각들 중에서도 특히 강조되었던 시각은 그 자체로 자율적이며 순수한 것으로 인식되었고, 테크놀로지의 발달로 생산이 육체적 노동에서 '보는 작업'으로 전환된 최근에는 신체에서 '눈'의 분리가 더욱 확고하게 된 것 같다.

보는 행위는 사회적, 문화적 과정이다. 보는 행위와 그 방법은 단순히 인간의 오감 중 하나로서 자연적 능력에 불과한 것이 아니다. 시각은 지각보다는 해석에 가까우며, 이미지를 인지·지각하는 것은

의식적·무의식적 암호 해독에 상응한다. 모든 형태의 이해와 보는
방법은 결국 세계를 부분적으로만 보는 것이며, 살아 있는 전체를
재창조할 수는 없기 때문이다. 인간의 시각 경험은 무수히 복합된
다수의 현실일 뿐이다. 우리가 보는 것과 본 것을 해석하는 내용은
우리 사회가 오랜 기간 세워놓은 지식과 권력의 형태, 욕망의
통제체계 등의 질서와 밀접한 관련이 있으며, 시각과 진실 사이에는
자연적 관계가 아닌 사회적 관계만 존재하는 것이다.

오늘날 우리가 하루 동안 경험하는 현란하고 다양한 시각의
세계는 100년 전의 사람이 일생 동안 경험한 것보다 양적으로 더
풍부한 것일 수 있다. 그 이미지의 대부분은 텔레비전을 비롯한
대중매체를 통해 받아들여지며, 이 책이 중요하게 다루는 '미술'의
고유영역을 만나기는 매우 어렵다. 그럼에도 순수미술, 고급미술과
관련된 이미지들의 이해가 중요한 것은 '제도화된 시각'으로서
미술이 간직하고 있는 숨은 이야기들 때문이기도 하지만, 그것이
끊임없이 대중문화 및 대중매체와 교류하며 영향을 주고받고 있기
때문이다.

번역 과정에서 시각예술에 대해 전혀 사전지식이 없는 사람도
쉽게 읽을 수 있도록, 또 때로는 본문의 문맥을 보완하기 위해
곳곳에 역자의 글을 추가했으며, 전문용어에 대한 설명도 간략하게
곁들였다. 그러나 쉽다고 해서 이 책이 문외한을 위한 것만은 아니며,
미술이론과 디자인은 물론 문화연구, 인문학을 전공하는
이들에게도 그동안 미심쩍었던 문제들에 대한 시원한 통찰을
제공해 줄 것이다.

본문의 일차 번역뿐만 아니라 필요할 때마다 수시로 도움을 준
구하원 씨, 번역 문장의 검토를 세밀히 도와준 박원숙 씨, 내용
검토와 편집 방향을 도와준 현실문화연구의 박준희 씨가 없었다면

역자 혼자서 이 책을 소개할 수는 없었을 것이다. 이외에도 많은 분들이 조언과 협조를 아끼지 않았지만 일일이 이름을 들지는 않기로 한다.

1997년 3월
박이소

일러두기
주註와 설명을 포함해, 파랑으로 인쇄된 글은 모두 역자가 작성한 것이다.

이 책을 읽는 방법

필자는 '세계미술사'라는 강의를 하면서 이미 이 책을 위한
작업에 착수했다. 다분히 시대착오적인 대학 강의를 보다 지적이고
흥미롭게 만들기 위해 기존 강의를 재구성하기로 했던 것이다.
이 책의 기본 아이디어들은 1985년 미국 로드 아일랜드 디자인학교
Rhode Island School of Design에서 주로 졸업반이나 대학원생을 대상으로
했던 '동시대 미술, 문화, 비판이론'이란 강의를 하며 만들어졌다.
나는 미술과 근대적 주체 개념은 물론 문화에 대한 고루한 편견과
신화를 효과적으로 해체시키는, 그리고 학생들이 비교적 세련된
관점으로 전공 분야에 접근하는 것을 도와주는 예비강좌들을
만들었다. 6여 년 전 마침내 강의를 정리해 책으로 출판하려
결심했을 때, 작가와 화상들뿐만 아니라 미술전문가들이 미술사와
이론의 여러 측면에 대해 내게 물었던 질문들을 참고했다. 또한
미술 이외의 분야에 종사하는 이들과 함께 가졌던 미술사에 대한
토론도 염두에 두었다.

이 책의 쓸모는 다음과 같다.

1. 이 책은 미술과 인문학 강좌의 커리큘럼을 구성하는 정규 교재를
'보충'할 목적으로 만들어졌다. 이 책의 내용은 우리 문화의 집단적
미의식과 기억을 버려야 한다고 주장하는 것이 아니다. 오히려
오늘날의 '벽이 없는 미술관'이라고 할 만한 그 무엇을 구성하는

가장 강력하고도 잘 알려진 이미지들을 사용하는 데 많은 노력을 기울였다. 나는 이 책을 기존의 거대하고 제도화된 규범들을 재구성하는 수단으로 생각했고, 새로운 이론적 기반을 다지면서 중요한 의문들을 제기하려 했다.

2. 이 책은 특히 현대 및 동시대 미술과 문화에 대해서는 익숙하면서도 현대 및 동시대 '미술사'와 '이론'에 대해서는 잘 알지 못하는 이들에게 도움이 되는 개설서가 될 것이다.

3. 이 책은 미술과 문화 전반에 대해 흥미를 가진 이들에게는 흥미 있는 입문서가 될 뿐만 아니라, '미술이란 무엇인가'라는 질문에 대한 답도 될 것이다.

1 미술이란 무엇인가?

이 책은 미술과 미술이 아닌 것, 그리고 그 외의 사물들이 어떻게
의미와 가치를 갖게 되는가에 대한 연구다.

문화에서 가장 강력하고 분명한 '진실들truths'이 제대로
언급되지도 않고, 직접적으로 인정되지 않는 경우도 많다. 현대에는
미술이 바로 그런 경우라 하겠다.

우리가 자신과 세계에 대해 아는 모든 것은 역사를 통해
형성되었다. 이러한 특정 시간과 장소를 벗어나 어떤 사물이
자연스럽게 존재할 수 있다는 것은 불가능하다. 우리가 무엇을
보고, 느끼고, 만지고, 생각하고, 기억하고, 창조하고, 발명하고,
꿈꾸든지 간에 우리는 문화적 상징과 언어를 사용해야만 한다. 이
'언어들' 중에서 특히 눈에 잘 띄고 우월한 자리를 차지하는 것이
바로 미술이다. 우리는 미술을 봄으로써, 재현▼의 의미와 권력을
획득하는 방식을 이해할 수 있다.

미술이 무엇인가를 질문하면서, 그것이 구체적인 역사를
가졌으며 특정한 시대에 속하는 것으로 본다면 우리는 문화뿐만
아니라 우리 자신에 대해서도 많은 것을 알 수 있을 것이다.
예를 들어,

▲ 재현representation: 어떤 대상이나 생각을 기호로
대치함으로써 그 대상의 의미를 기호가 표현하게 하는 것을 말한다.
단순히 이미지의 '재현'뿐만 아니라 신화, 개념, 사상의 '재현'일
수도 있으며, 대표, 표현, 표상, 재현 등의 뜻이 섞여 있는 철학적
용어다.

내가 이 작품은 미술이 아니었다고 말한다면 당신은 어떻게 생각하겠는가?

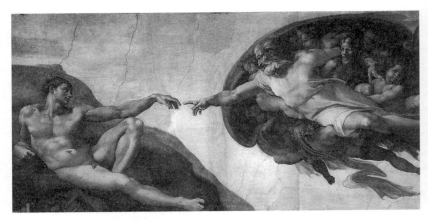

미켈란젤로, ‹아담의 창조›, 시스티나 성당, 1508~12

이것도.

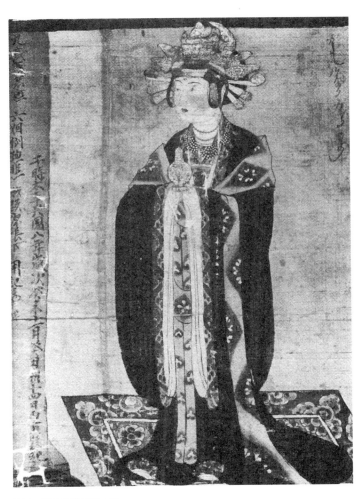

봉헌 그림의 세부, 중국, 983

이것도 미술이 아니었다.▼

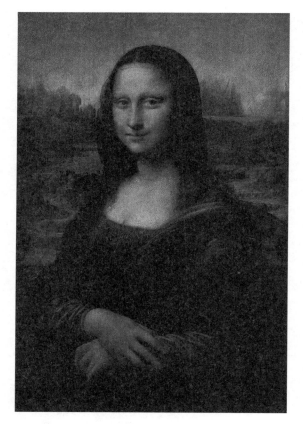

레오나르도 다 빈치, ‹모나리자›, 1503~05

　　▲ 이 지적은 이런 과거의 이미지들이 '예술작품' 또는 미술로
　　제시되었을 때 사람들은 자신이 '예술'에 대해서 알고 있는 갖가지
　　선입관 ― 고귀한 것, 지위, 천재, 진선미의 가치, 문명의 꽃 등 ― 에
　　영향 받을 우려가 있다는 것이며, 그것이 원래의 이미지를 오해하게
　　만든다는 것이다. 이런 선입관은 과거를 신비화시키며 불투명하게
　　만드는데, 과거는 그것이 무엇이었던가를 알려주기 위해
　　'발견되기'를 기다리는 그 무엇이 아니라는 것이다.

이것은 미술이다.

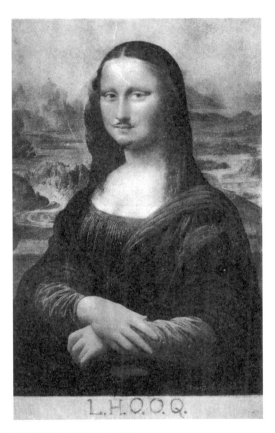

마르셀 뒤샹, ‹L.H.O.O.Q.›, 1919

이것이 미술이다.

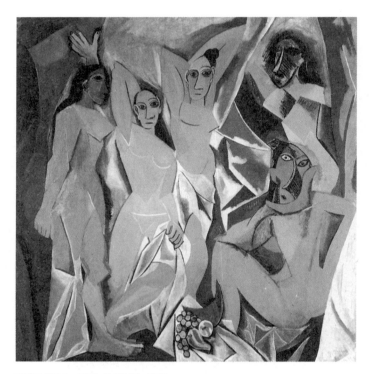

파블로 피카소, ‹아비뇽의 처녀들›, 1907

이것도.

에드워드 스타이컨, ‹로댕의 발자크›, 1909

이것도.

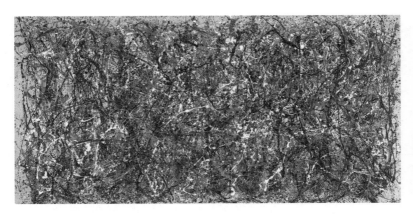

잭슨 폴록, ‹하나, 31번›, 1950

이것도.

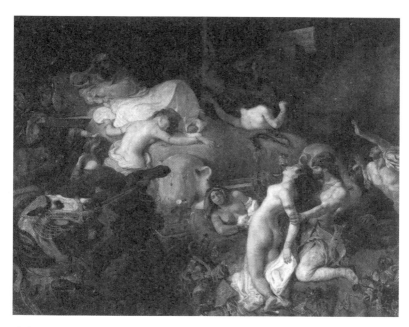

외젠 들라크루아, ‹사르다나팔루스의 죽음›, 1827

이것이 미술이다.

조지프 코수스, ‹제목(관념의 관념으로서의 미술)›, 1967

30여 년 전 소설가이자 비평가인 존 버거는 미술과 대중문화,
이데올로기에 대해 ‹보는 방법›이라는 텔레비전 프로그램을
진행했고 같은 제목의 책▼을 펴냈다. 버거의 프로그램과 책이
제기한 문제는 이 책이 다루는 의문들과도 거의 동일하다.

이데올로기는 ‘현실에 대한 우리의 살아 있는 관계’라고 묘사된
바 있다. 이데올로기는 자연스럽거나 그럴 듯한 상태처럼 보이는
것이다. 그러나 이데올로기는 다른 모든 것과 마찬가지로 항상
유동적이며 특정한 역사적 순간에 형성된다. 효과적인 이데올로기는
쉽게 받아들여지고, 도전받지 않는다. 우리는 때로 역사적인 거리를
통해 이데올로기가 작용하는 모습을 볼 수 있다. 예를 하나 들면
100년 전의 미국인들은 여성들에게 투표권이 없어야 한다고 믿었다.
이는 당연한 것처럼 여겨졌다. 남성만이 투표하는 것은 ‘자연스러운’
일이었다. 그러나 그런 고정관념은 물론 자연스러운 것이 아니라
바로 ‘이데올로기적인’ 것이었다.

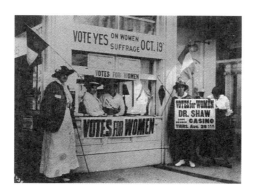

여성 참정권자, 뉴욕, 1914, 사진

▲ 『보는 방법Ways of Seeing』: 이 책은 풍경과, 누드, 유화, 정물화
같은 서구의 미술 유산에 대한 막연한 신비화와 예찬이 아니라
마르크스주의적 시각에 기반을 둔 비판적 태도를 보여 주었다. 지난
20년간 서구미술과 미술사를 보는 새로운 시각을 형성하는 데
광범위한 영향을 끼쳤다. 국내에서는 『어떻게 볼 것인가』와 『이미지:
시각과 미디어』, 『영상커뮤니케이션과 사회』 등의 이름으로
번역서가 나와 있다.

르네 마그리트, ‹꿈의 열쇠›, 1935

현대 미술가들은 이데올로기적인 관습에 대해 종종 비판을
가하였다. 『보는 방법』의 첫 그림은 르네 마그리트의 ‹꿈의
열쇠›,▼다. 마그리트의 그림은 재현이 우리에게 의미를 가져다주는
방법과 사물들이 인위적인 문화적 관습을 통해 의미를 가지는
방법에 대해 의문을 제기했다.

　예를 들어 은 왜 ‘문’을 의미하지 않는 것일까?

▲ ‹꿈의 열쇠Key of Dreams› : 언어와 보는 것 사이에 항상
존재하고 있는 ‘차이’를 직설적으로 묻고 있으며, 우리가
‘자연스럽다’고 생각하는 이미지와 단어 사이의 관계가 사실은
‘인위적인’ 것임을 이야기한다.

사진이나 책, 텔레비전, 엽서와 같은 매체를 통해 미술작품이 재생산되는 방식은 현실이 문화적 제도의 중재에 의해서 비로소 '존재하게 되는' 방식과 유사하다.

매우 사적인 생각이나 느낌을 연상해 보라. 당신이 남에게 이야기한 적이 없는, 남에게 표현하지 않을 그런 이야기를 생각해 보라.

그것을 인식하기 위해, 또 그것을 느끼기 위해서 당신은 언어를 사용해야만 할 것이다. 자신을 알기 위해—어떤 의미에서는 존재하거나, 나 자신으로 실존하기 위해서—사람은 문화 속으로 들어가야만 하며 문화적 코드code와 언어를 사용해야 한다. 이런 의미에서, 개인의 정체성▼은 자신의 바깥에 존재하는 것에 그 기반을 두고 있다.

▲ 정체성identity: 이 말은 문화이론에서는 조금 다르지만 두 가지 유사한 의미로 사용된다. 먼저 '주체subject'에 관련된 것은 인간의 의식 내에 고정된 자기인식이 있다는 전통적 믿음에 의문을 제기하는 최근의 이론(특히 라캉의 정신분석 이론)에서 비롯했다. 주체는 고정된 것이라기보다는 항상 유동적이며 완전한 '자기'는 끝내 얻을 수 없는 것이라는 입장이다. 둘째 의미는 '집단'의 정체성인데 성차별이나 인종, 계급, 동성애 문제와 관련된 피억압 집단의 목소리를 회복하려는 입장에서 쓰이는, 어느 정도 저항적이면서도 '주체성'의 의미를 띠고 있다.

사람이 자기 자신, 자신의 현실, 자신의 문화와 맺는 중재된 관계는
아마도 미술을 살펴보면 가장 잘 이해될 수 있을 것이다.

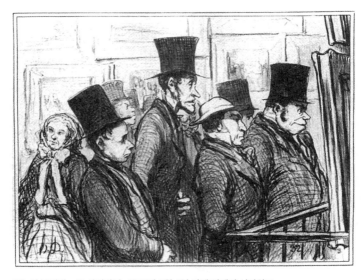

오노레 도미에, «르 샤리바리» 1859년 5월 4일 자에 인쇄된 석판화▼

▲ 이러한 풍자화의 등장은 미술을 보는 태도의 변화를 시사하고 있다.
신문이나 정기간행물의 팽창으로 유행하게 된 삽화는 일상적인 것이
되었으며, 도미에는 그림을 감상하는 일단의 부르주아들을
희화화함으로써 이런 변화를 표현했다.

18세기 전반까지만 해도 시각문화를 다루는 제도들은 오늘날과
매우 달랐으며, 대부분 존재하지도 않았다.

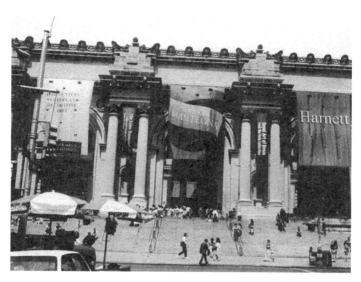

메트로폴리탄 미술관, 뉴욕, 1992

**The Metropolitan Museum of Art,
New York's number one tourist attraction,
invites you to**

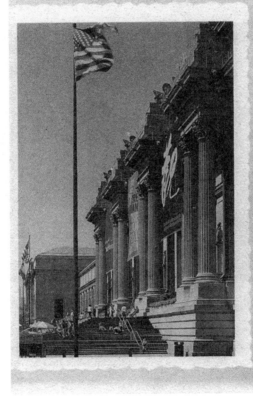

메트로폴리탄 미술관의 방문객용 팸플릿

18세기 전반까지만 해도, 우리가 지금 미술이라 부르는 것들은 모두 일상생활의 맥락▼ 속에 자리 잡고 있었다.

병든 아이를 위해 모래 그림을 그리는 의식, 나바호, 애리조나, 1954

▲ 일상생활의 맥락: 인간과 세계의 관계에서 파생된 그 무엇으로서의 예술을 말한다. 가까운 예로, 조선시대 '미술'을 대표한다는 백자, 목가구, 민화만 봐도 그것은 미술이라기보다 일상의 한 부분이었다. 그뿐만 아니라 과거의 많은 '미술'은 죽음과 관련된 종교적 동기에서 만들어졌는데, 종교를 '일상'의 한 부분으로 본다면 그 폭은 더욱 넓어진다. 역설적인 결과지만, 이해하기 어렵다는 현대미술도 그 원래 의도에서는 미술과 일상의 간극을 극복하기 위한 것이 많았다.

제도들이 갖는 역사적 한계는 우리들 대부분이 르네상스 문화를
위대한 걸작과 미술작품이라는 차원에서 이해한다는 사실에서
확인할 수 있다.

바버라 크루거, ‹무제›, 1982▼

미술가 바버라 크루거는 바로 이에 대한 작품을 만들었다.
우리는 심리적, 사회적, 경제적 환경 때문에 시스티나 성당의 그림을
걸작으로 보는 것이다.

▲ 이 작품은 사진과 광고 그래픽 스타일을 이용한 '차용' 형식의
작품으로서 '걸작'은 구체적인 제도 내에서 인위적으로 만들어지는
것임을 시사한다.

미켈란젤로의 ‹아담의 창조 Creation of Adam›는 미술이 아니었다.

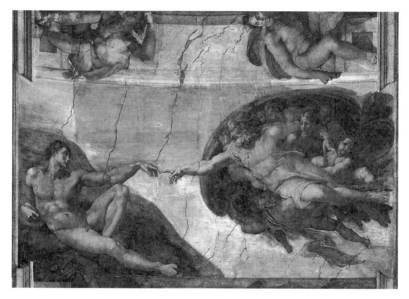

미켈란젤로, ‹아담의 창조›, 시스티나 성당, 1508~12

〈아담의 창조〉는 가톨릭 미사를 신비롭게 하기 위한 무대배경 구실로 만들어진 프레스코 벽화(천장화)의 일부다. 이 이미지는 16세기 로마 교황의 권위와 권력의 중심이었던 교황청 예배당 내에 있는 벽 장식의 복합적 구조 중 일부다. 이 그림에 나타난 놀랄 만한 사실적 묘사는 미사 도중의 성체성사라는 성스러운 예배의식을 반영하기—문자 그대로 비추어주기—위한 것이었다. 미켈란젤로가 예배당 벽을 자연과 인간의 아름다움과 공포를 반영하는 시각적인 스펙터클로 바꿔놓은 것은, 신의 창조적 힘이라 믿어지는 그 무엇에 대한 은유로서였다. 가톨릭 교도에게 이 권능의 가장 중요한 실현은 사람들이 구세주라고 믿는 예수 그리스도가 태어남으로써 신이 인간으로 현신하는 것이었다.

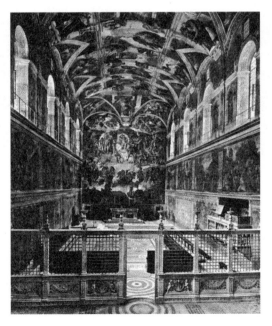

시스티나 성당 내부, 바티칸

시스티나 성당의 프레스코화가 아무리 웅장하고 아름답다
하더라도, 이 그림들은 우리가 알고 있는 의미의 미술은 아니다.
이 그림들은 종교적, 정치적 권위의 도구였으며 그 웅장함은 기독교
유일신의 권력, 즉 신의 지상주권으로 나타난 교황청의 권력을
시각화한 것이었다.

　　미켈란젤로의 시스티나 프레스코화의 구실과 창작 동기는
오늘날 우리가 미술이라고 부르는 것과는 판이하게 다르다. 우리가
이해하는 미술은 그 작품에 대해 절대 권위를 가진 미술가에 의해
창조된다. 그러나 미켈란젤로는 애초에 이 프레스코화를 그리고
싶어하지 않았으나, 그의 후원자인 교황 율리우스 2세가 이를
그리도록 명령했다. 현대의 미술은 교황의 명령에 따르는 것이
아니라 창작자 자신이 스스로 만들고자 하여 창작되는 것이다.
미술작품의 제작에 따른 통찰적 시각과 권위는 외부의 정치적,
종교적 주인이 주는 것이 아니라 개인에게서 나오는 것이다.

미켈란젤로, ‹아담의 창조›, 시스티나 성당, 1508~12

미켈란젤로의 작품을 미술이라고 여기는 것은 당시의 역사적
상황과 현재 상황의 엄청난 차이를 무시하는 것이다. 시스티나
프레스코화를 미술이라고 간주하는 것은 그것을 그 고유의
맥락에서 잘라내는 것이다. 특히 프레스코라는 것은 젖은 회벽 위에
안료를 칠해 나가는 것으로, 그림의 이미지들은 교황의 성당,
성스러운 벽이라는 건축구조 속에 스며들어 있다.

　'선입견의 지평'▼이라 부를 수 있는 우리 자신의 역사적 한계
때문에 우리는 이 성당의 프레스코화를 미켈란젤로나 율리우스
2세나 16세기의 가톨릭 교도와 같은 시각으로 볼 수는 없다. 대신
우리는 이 종교적 구조물을 미술작품으로 간주한다. 오늘날 이
경이로운 프레스코화가 있는 곳은 관광객들이 가장 많이 몰리는
명소 중 하나가 되었다.

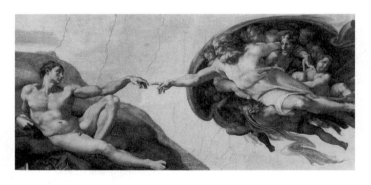

이것은 바티칸 우편엽서의 복제품이다.

▲ 선입견의 지평horizon of prejudice: 우리는 과거의 이미지를
있는 그대로 받아들이지 않고, 세상사에 대해 우리가 관찰한 바나
이해하는 양상과 합치되는 부분만을 받아들인다. 인간은 어쩔 수
없이 상대적인 사회관계, 도덕가치가 얽혀 있는 세계에 속해
있으며, 어떤 이미지가 우리를 움직이는 것은 우리가 '아는 것'과
공유하는 부분이 있을 때다. 그런데 그 공유하는 부분이 언제나
'전체'일 수는 없기 때문에 선입견이라고도 할 수 있는 것이다.

온갖 문화영역과 대중매체 속의 수많은 복제품들이 우리가 ‹아담의
창조›를 그림으로 '보도록' 만들어주었다.

of Adam's body but the passage of the Divine spark—the
soul—and thus achieves a dramatic juxtaposition of Man
and God unrivaled by any other artist. Jacopo della
Quercia approximated it (see fig. 479), but without the
dynamism of Michelangelo's design that contrasts the
earth-bound Adam and the figure of God rushing through
the sky. This relationship becomes even more meaning-

H. W. 잰슨, 『세계미술사』, 1986판, 453쪽

아마도 당신은 미켈란젤로의 ‹아담의 창조›를 본 적이 있을 것이다.
그러나 바티칸에 가본 적이 있는가? 우리 대부분은 이 이미지를
책에서 보았거나, 그림엽서의 이미지를 통해 아는 것이 아닌가?

당신이 본 위대한 미술작품들을 생각해 보라. 그것들은 대부분
복제된 것일 확률이 높다. 1947년 앙드레 말로는 우리가 기억 속에
지니고 있는 상상의 미술관을 '벽 없는 미술관'▼이라고 명명했다.

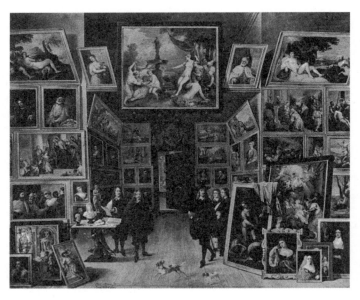

다비트 테니르스, ‹레오폴트 빌헬름 대공의 브뤼셀 회화관›, 1647

▲ 벽 없는 미술관: 말로가 처음 논의한 개념으로서, 복제수단의
발달로 모든 미술작품을 벽이 있는 미술관에 가지 않아도 인쇄
매체나 복제이미지를 통해서 얼마든지 접할 수 있는 상황을 말한다.
모든 이미지가 동질성과 보편성을 획득하게 되어 한 개인이 어떤
시대, 어떤 문화권의 예술이든 소유할 수 있게 된다는 것.

이 유명한 헨트 제단화 Ghent Altarpiece 는 북구 르네상스의 위대한
걸작으로 꼽힌다.

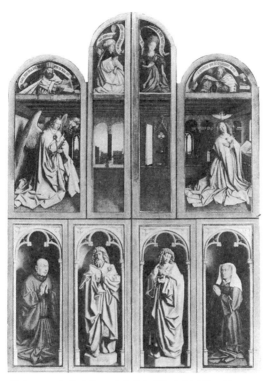

휘버르트 & 얀 반 에이크, ‹어린 양에 대한 경배›(닫힌 모습),
1432 완성

그러나 이것은 제단의 일부이지 '그림'이 아니다. 차라리 헨트 제단화는 미사 집례를 위한 연극적 배경으로 생각하는 것이 나을 것이다. 이 제단화는 미사 도중 제단 주변에 펼쳐지는 커다란 병풍이라고 할 수 있다. 각 패널의 우의적인allegorical 이미지들은 신의 진리가 자연 속에 형상화됨을 상징한다.

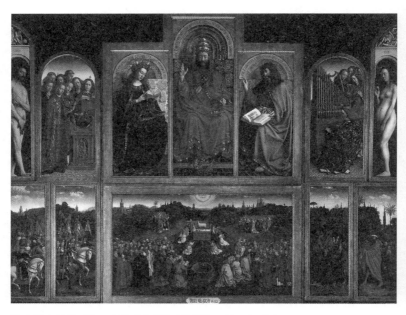

휘버르트 & 얀 반 에이크, ‹어린 양에 대한 경배›(열린 모습), 1432 완성

중앙 패널의 제단에 올려진 양은 인류의 구원을 상징한다. 이는 성스러운 성체성사 미사의 절정이자 그것을 통해 전달하고자 하는 내용이다. 보석 같은 이미지들이 가득한 화면은 기독교 유일신의 풍요로움과 전지전능함을 비추어주는 거울로서 창작되었으며, 신의 영광은 이 환상적인 이미지 배열의 놀라운 광대함과 미세한 다양성 속에 현시된 것이다.

하루 종일, 또는 한 달 내내, 심지어 일 년 내내 단 한 장의 그림도 보지 못하는 사람이 헨트 제단화나 시스티나 성당의 이미지를 보았을 때 어떨지 생각해 보라. 이 이미지들이 그들에게 얼마나 경이롭고 강하게 보였을지를 생각해 보고, 또 오늘날 하루에도 수백 개의 (만일 텔레비전을 많이 본다면 수천 개의) 이미지를 보는 우리들과 그 당시 사람들의 경험이 얼마나 다를지도 생각해 보자.

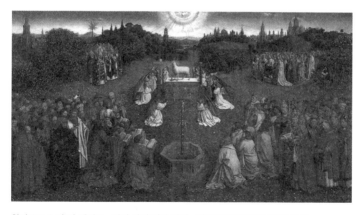

휘버르트 & 얀 반 에이크, ‹어린 양에 대한 경배›, 헨트 제단화(부분), 1432 완성

이 사진들은 우리 문화를 소비, 특히 시각적 소비에 의해 움직이는 것으로 묘사한 기 드보르의 1973년도 영화 〈스펙타클의 사회〉▼에 나오는 장면들이다.

▲ 〈스펙타클의 사회The Society of the Spectacle〉: 1967년에 발간된 기 드보르의 저서명(국역: 『스펙타클의 사회』, 이경숙 역, 현실문화연구, 1996)이기도 한 이 언술은, 텔레비전, 영화, 음악 같은 대중문화 형태에 의해 일반 사람들의 의식이 지배되는 문화적 상황을 말한다. 살아 있는 경험을 온갖 형태의 '재현'이 대체하고, 그 이미지들은 사회생활의 모든 면에 개입하여 시민들을 대중매체의 수동적 소비자로 전락시킨다. 기 드보르는 그 원인이 자본주의에 있다고 보는 입장이다.

미술사가들과 미술에 대한 우리의 인식과 레오나르도 다 빈치의
작품을 연결하여 생각해 보자.

　　레오나르도는 자신의 회화와 드로잉 기술을 수많은 재능 중의
하나로, 그리고 자신이 한 일 중의 한 가지 유형으로만 보았다.
자신의 미래의 후원자인 밀라노의 루도비코 스포르차에게 보낸
편지에서, 레오나르도는 자신의 토목공학과 군사공학에 대한
지식과 발명품들에 대해 묘사하면서 편지의 말미에서야 자신이
그림도 그릴 수 있다고 언급하였다.

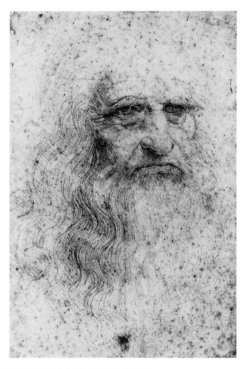

레오나르도 다 빈치, 〈자화상〉, 1512경

레오나르도의 드로잉과 회화는 기독교와 르네상스 인문주의의
관점에서 이해해야 한다. 레오나르도에게 드로잉과 회화는 세계를
이해하는 수단이었다. 르네상스 시대에는 보고 관찰하고 기록하는
것이 사람을 지혜롭게 만드는 (은총의 신성한 경지로 가까이
이끌어주는) '지식'을 얻는 수단이었다.

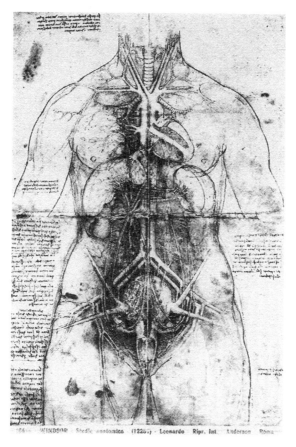

레오나르도 다 빈치, 해부학 스케치, 1510경

대부분의 미술사책들은 빌렌도르프의 비너스로 이야기를 시작한다.

이 5인치짜리 인물상은 약 2만 5,000년 전에 만들어졌다. 우리는 이 물체가 어떤 기능을 가졌는지, 누가 만들었는지, 누가 사용했는지, 또는 그들이 어떤 신앙과 의식을 가졌는지 모른다. 빌렌도르프의 비너스라는 이름도, 이를 미술로 여기는 생각도 현대의 미술사가들에게서 비롯되었다.

그러므로 어떤 의미에서 이 인물상을 미술 또는 조각으로 여긴다는 것은 우스꽝스럽다고 할 수 있다. 물론 이 말은 이 비너스상이 지닌 풍부한 형태감을 부정하는 것은 아니다. 그리고 아마 이 상像이 만들어졌을 때도 이는 특별히 중요한 물건으로 인식되었을 것이다.

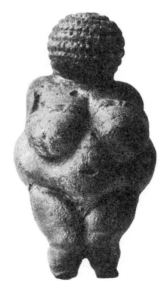

빌렌도르프의 비너스, 기원전 25000~20000

그러나 이 비너스상은 수많은 상 중 하나였을 수도 있다. 또는 흔히 볼 수 있는 일상용품이었을 수도 있다. 이 인물상을 예술이라고 부르는 것은 어떤 의미에서 우리의 속단이며, 이 인물상을 처음 만든 사람들과 우리 문화 사이에 존재하는 수천 년이라는 시간을 무시하는 것이다.

유사한 예로, 라스코 동굴벽화 역시 미술이 아니었지만, 비평가들은 흔히 동굴에서 일했던 '화가'에 대해 언급해 왔다. 미국의 중요한 비평가 클레멘트 그린버그▼는 영향력 있는 에세이 중 하나인 「모더니즘 회화」에서 다음과 같이 쓰고 있다.

> 구석기시대의 화가 또는 조각가는 그림이라기보다는 이미지를 제작하였기 때문에 틀의 규범을 무시하고 문자 그대로, 또한 실제로 조각적인 방식으로 표면을 다루었다. 그리고 자연이 부여한 한계는 미술가가 손으로 다룰 수 있는 것이 아니기 때문에, (뼈나 뿔과 같은 작은 물체를 제외하고) 그 한계에 구애받지 않는 방식으로 작업했다.

이렇게 '틀의 규범을 무시하는' 구석기시대의 화가에 대해 글을 쓰는 것은 동굴 벽에 그려진 이미지들의 힘과 의미를 '회화'와 그 틀이라는 차원에서 생각하는 것과 같이 우스꽝스러운 것이다.

우리는 라스코 동굴벽의 이미지들이 만들어진 목적이 무엇인지, 그리고 원시인들이 왜 그것을 보고 즐겼는지 알 수 없다. 우리는 이러한 알 수 없음과 역사의 아득한 거리를 존중해야 할 것이다.

▲ 클레멘트 그린버그: 미국의 미술평론가로 현대회화와 조각의 특성을 자기환원적 형식주의의 시각에서 규명하고 그 체계를 세웠다. 그는 아방가르드 미술이 매체의 순수성을 지향하는 것이 역사적 필연에 입각한 흐름이라고 보았다. 제2차 세계대전 이후 추상미술, 특히 미국 추상표현주의의 이론적 근거를 확립하여 20세기 후반 순수미술 이론에 가장 광범위한 영향을 끼쳤다.

라스코 동굴은 1940년 발견되어 오늘날 유명한 '미술작품'이자 관광명소가 되었다. 그러나 동굴을 방문하는 사람들이 보는 것은 동굴의 '시뮬라크룸'▼(이론가 장 보드리야르의 용어를 이용하면)인 ‹라스코 II›다. 1963년 이래로 원래의 동굴은 보존을 위해 대중에게 폐쇄되었고, 대신 1984년 근처 채석장에 동굴 일부의 복사물이 마련되어 개방되었다. 이들 중 어느 것이 예술인가? 폐쇄된 '원래의original' 동굴들인가, 아니면 관광객들이 보고 감탄하는 복제품인가?

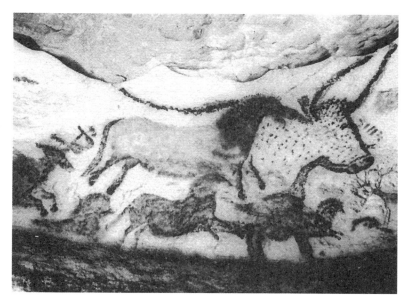

라스코 동굴벽화, 기원전 15000~10000경

▲ 시뮬라크룸simulacrum: 원래 뜻은 본질essence이 아닌 반영, 겉모습, 유사물 같은 것이었으나 최근의 이론에서는 그것을 비교하거나 대조할 수 있는 진본 또는 오리지널이 없어진 상태에서의 유사물을 말한다. 즉 진본-복사물의 관계가 아니라 유사물-유사물의 관계만 남는 것이다. 장 보드리야르는 이 시뮬라크룸의 개념을 동시대 문화분석의 핵심 개념으로 사용했다. 시뮬라시옹simulation은 '진본'을 재현한 것이 재현된 '진본'을 대체하게 되는 상황을 말한다.

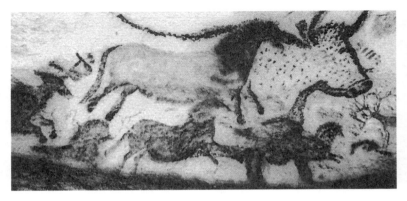

라스코 동굴벽화, 기원전 15000~10000경

1980년대 말과 1990년대에 라스코의 시뮬라크룸은 더 많이
만들어졌다. 동굴의 다른 부분이 일본 후쿠오카의 국제박람회를
위해 만들어졌고, 이는 지금 프랑스 보르도의 아키텐 박물관의
소장품이 되었다. 이 시뮬라크룸의 복제품 역시 프랑스의 기존
동굴들 근처에서 전시되고 있으며, 1993년에는 세 번째
시뮬라크룸이 만들어져 미국자연사박물관의 인류생태학과 진화에
대한 전시실의 주요 부분이 되었다.

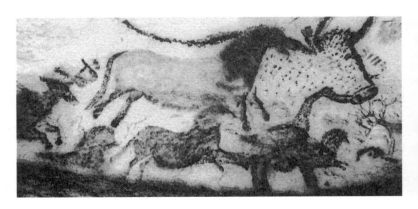

오늘날 우리는 이미지, 즉 복제물이 오리지널보다 더 강력한 힘을
발휘하는 세계에 살고 있다.

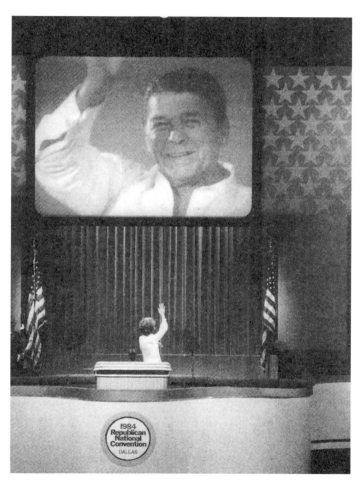

1984년 미국 공화당 전당대회의 낸시 레이건, 《뉴욕 타임스》 1984년 8월 23일 A24쪽의
사진으로 "팬클럽: 낸시 레이건과 그녀의 스크린 영웅"이라는 설명을 달고 있다.

특별히 흥미롭거나 비극적인, 또는 낭만적인 경험들에 대해 사람들이
"이건 마치 영화 같군!"이라고 반응하는 것을 생각해 보자.

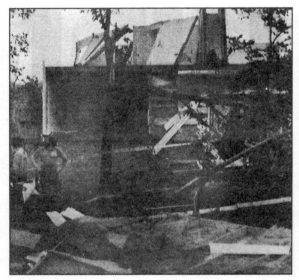

'It was like the Wizard of Oz'

By PETER MOSES and LEO STANDORA

Residents of a Putnam County condominium last night described a roaring nightmare that in a few seconds turned their lives upside down.

"I'd just got home from work when I heard a sound," said Douglas Molloy, 37. "It almost sounded like a train coming by. It was a low steady rumble. Then I saw debris — pieces of the condo flying in the air."

"What we had here was a tremendous blow-down. It was all in one direction. The wind was absolutely tremendous. It was worse than any thunderstorm I'd ever seen," said Carmel Fire Chief John Copland.

At least 200 people were left homeless after the twister hit the King's Grant condominiums in Carmel were taken to a temporary shelter set up at Carmel HS.

They left behind a ruined landscape that had been their homes — roofless and windowless townhouses, and insulation hanging from trees like moss in a bayou.

Other trees, some six feet in diameter, had been uprooted. A building that stored garbage bins was completely destroyed — with no trace of the bins.

Mike Corrigan, 30, a Putnam County police detective was eating dinner with his wife Sharon and their 2-year-old son.

"You could hear the wind winding up. It started low. We thought what was that. It just got louder and louder so you couldn't hear. Trees were bending. Rooftops and walls were blowing right by."

"I realized we should go to the basement. I picked up my son and right after I had him in my arms and started downstairs our sliding patio door blew right in. It exploded."

Mrs. Corrigan said, "It was a nightmare. It was over in seconds. This is the kind of thing you see on the news, but you never think it can happen to you."

Gordon O'Neill, 18, who lives in the area, said, "It was like the 'Wizard of Oz,' the wind, things blowing around, the darkness."

The northwest section of the 85-building complex — where townhouses cost from $150,000 to $180,000 — was hardest hit, with damage to about 35 of the wood-frame buildings.

Only two people were hurt. A 33-year-old man suffered cuts and a 35-year-old woman stepped on a nail.

"A lot of people were not at home. They were working. That might explain why there were so few injuries," said Carmel Police Sgt. Michael Johnson.

Elsewhere in Carmel, racehorse groom Klaus Schengder said the tornado took a window from their barn, tore up a patch of a field and littered their property with debris.

"A house owned by a secretary who works at the stables is gone — completely — and she doesn't even know it," he said.

"She's in Florida and nobody can reach her."

GONE WITH THE WIND: *King's Grant condominium complex in Carmel, N.Y., fell like a house of cards — with damage to about 35 of the 85 buildings in the complex. But miraculously there were only minor injuries.*

«뉴욕 포스트» 1989. 7. 11. 2쪽▼

▲ 아파트 붕괴 사고 이후 그 체험을 증언하는 사람이 "마치 (영화)
〈오즈의 마법사〉 같았다!"라고 한 것을 대중 취향의 신문에서
제목으로 내세웠다.

영화 ‹밤의 여로›의 한 장면, 1947

영화와 대중매체는 우리의 희망과 기대, 꿈을 형상화한다.

영화 ‹블랜딩스 씨, 꿈의 집을 짓다›의 한 장면, 1948▼

▲ 이 사진 이미지는 미국 중산층의 가치관 ─ 가족 중심주의, 교외의
저택, 물질적 풍요 ─ 의 전형을 은연중에 고취시키고 있다.

이러한 이미지들과 우리의 삶은 때때로 서로를 반영한다.▼

결혼 사진, 뉴저지, 미국, 1954

▲ 이미지는 현실을 모방하는 것이라고 대부분 생각하지만, 오히려
우리의 삶과 의식이 이미지에 의해 영향받고 규정된다.

이러한 이미지들은 우리가 살아가는 방식에 대한 관습과 고정관념을 더욱 강화시킨다.

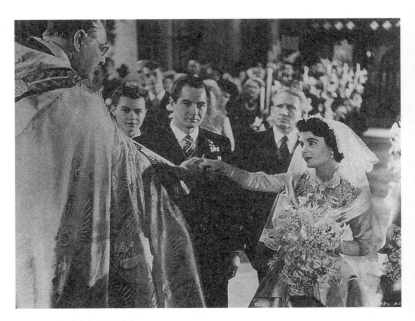

영화 ‹신부의 아버지›의 한 장면, 1950

또 세상이 어떻게 변하는지,

영화 ‹초대받지 않은 손님›의 한 장면, 1967▼

▲ 여기서는 성인 남녀의 결혼 이데올로기와 흑백 인종 간의 결혼
 문제를 두 영화의 대표적 이미지로 대비시키고 있다.

그리고 더 변해야만 하는 필요성에 대한 우리의 생각을 강화시킨다.

영화 ‹똑바로 살아라›의 한 장면, 1989

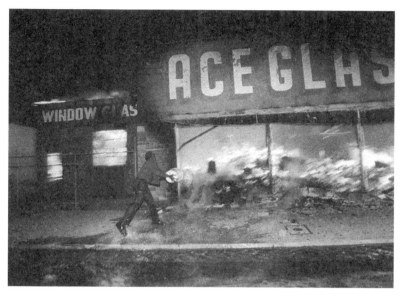

'킹 사건의 여파: 위기의 도시', '공포와 폭력의 지배', «로스앤젤레스 타임스» 1992. 5. 1. A5쪽. 로드니 킹 사건의 판결이 나온 날 밤 코르넬리우스 페투스(33세)가 로스앤젤레스 웨스턴과 슬로슨가街의 어느 유리가게에 난 불을 끄고 있다.

이것은 대중적 이미지의 힘이다.

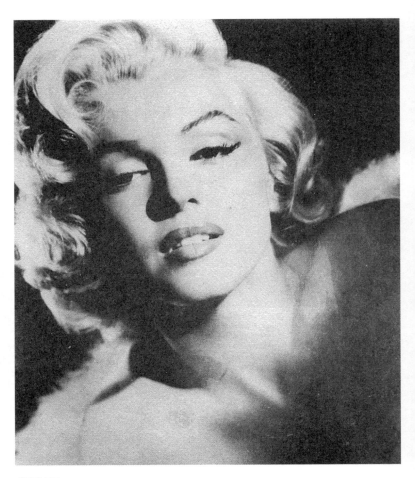

매릴린 먼로

이것은 앤디 워홀▼이 시각화한 우리 문화의 모습이다.

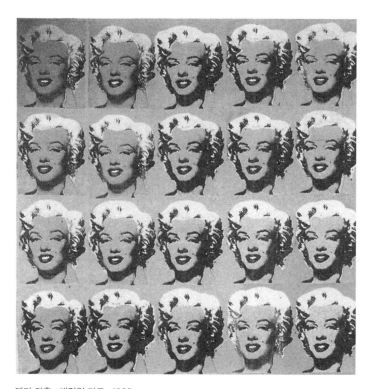

앤디 워홀, ‹매릴린 먼로›, 1962

▲ 앤디 워홀은 노골적인 상업주의, 명성과 출세 지향, 독창성의 부정,
반복과 차용으로 미술의 전통적 가치에 대한 도전과 부정을 꾀했다.
캠벨 수프 통조림, 코카콜라 병과 같은 대량생산품을 그려 주목을
받았으며 당시의 대중스타들인 엘비스 프레슬리와 엘리자베스 테일러,
매릴린 먼로의 이미지를 소재로 삼았다. 워홀은 실크스크린 제작법을
활용해 작품생산을 공장화하려 했으며, 작가의 개성을 배제하고 이
시대의 삶과 이미지를 아무런 논평 없이 묘사하고자 했다.

1950년대에 상업화가로 일하던 워홀은 마치 자신이 유명인의 팬인 것처럼 엘비스를 그렸다. 워홀은 엘비스의 힘을 매력, 유행, 스타덤과 동일시해 그를 상품적 페티시,▼ 즉 금박테를 두른 구두로 표현했다.

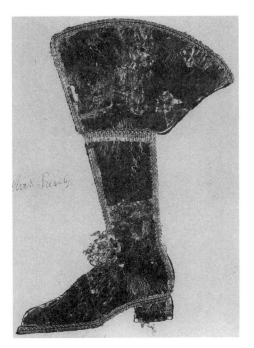

앤디 워홀, ‹엘비스 프레슬리 부츠›, 1956경

▲ 페티시fetish: 사물에 마술적 힘이나 성적 의미를 부여하는 것을 말한다. 정신분석 이론에서는 거세공포에 기인한 대용물에의 집착 또는 도저히 받아들일 수 없는 진실을 상징적인 방법으로 통제하는 기제를 의미하는 데 쓰인다.

그러나 1960년대 들어 워홀은 명성을 만들어내는 복제품을 모방함으로써 스타덤의 힘을 재평가, 재정립했다. 이 그림에서 우리는 대중적 이미지를 만들어내는 이미지의 유통을 볼 수 있다. 워홀은 이 엘비스의 초상으로 명성의 의미와 가치가 만들어지는 방식을 시각화했다.

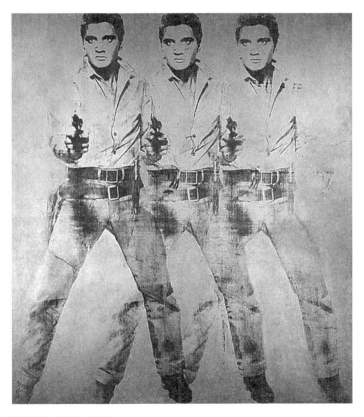

앤디 워홀, ‹엘비스›, 1964

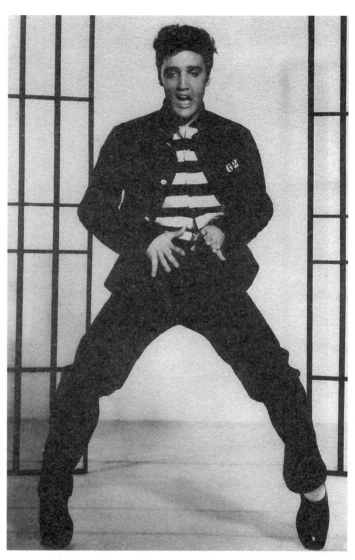

영화 ‹감옥의 로큰롤›의 한 장면, 1957

통화通貨의 기능을 갖는 대중적 이미지의 순환은 달러 지폐가 의미와
가치를 얻는 방식과 유사한 면이 있다. 1960년대 워홀은 이러한
그림을 통해 스타 역시 우리 사회에서 의미와 가치가 만들어지는
추상적인 영역 속에서 탄생한다는 것을 보여 주었다.

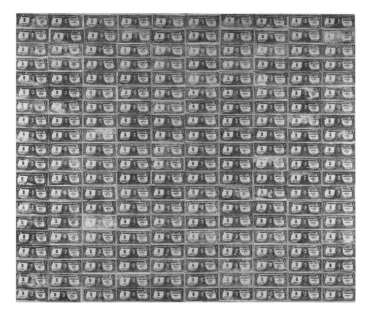

앤디 워홀, ‹달러화›, 1962

대중매체는 다양한 방식으로 세계를 통합하는 추상적이면서도, 거의 신비스럽기까지 한 '공간'이다. 예를 들어 지구상에서 텔레비전을 시청할 수 있는 사람이라면 그 누구든 1988년 캘거리 동계올림픽을 볼 수 있었을 것이다.

옆 장의 그림에 보이는 '눈'은 사실 모래다. 모래는 텔레비전이 이미지를 재생산할 때 진짜 눈보다 더 눈같이 보이기 때문에 사용한 것이다. 한 올림픽 해설자는 다음과 같이 말했다. "모래는 눈보다 더 고르고 녹지도 않고, 지저분해지지도 않고, 카메라에 반사되지도 않았다. 모래는 눈처럼 보였지만 실제 눈의 문제점을 하나도 갖고 있지 않았다. (중략) 게다가 행사 중간에 갈퀴를 써서 평평하게 고를 수도 있었다." 모래는 눈보다 시각적으로 더 완벽했고 스타디움 안에 있던 사람들만이 이것이 모래라는 사실을 알았다. 어떤 의미에서 '진짜' 올림픽은 텔레비전 화면에서만 볼 수 있었던 것이다.

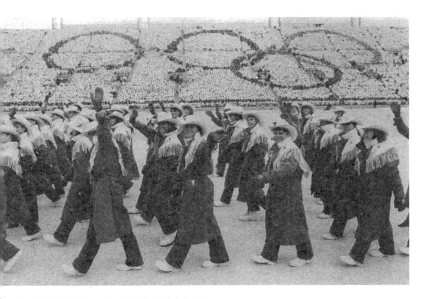

동계올림픽에서의 캐나다 선수단, 캘거리, 캐나다, 1988

1960년대에 마셜 매클루언은 전 세계 사람들을 동시에 통합시키는 매체에 관한 글을 썼다. 지금은 약간 시대에 뒤떨어진 이 유명한 '원시적인' 사진을 통해 그는 이 상황을 '지구촌Global Village'이라고 묘사했다.

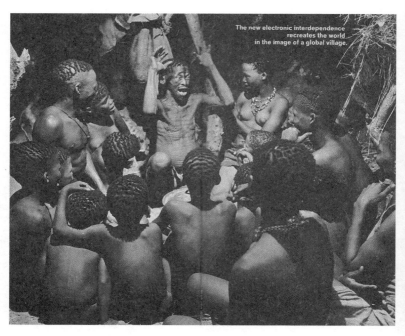

The new electronic interdependence recreates the world in the image of a global village.

마셜 매클루언 & 쿠엔틴 피오레,『매체는 마사지다: 효과의 목록』, 1967▼

▲ 사진 안의 글: "전자매체를 통한 새로운 상호의존성은 세계를 '지구촌'의 이미지로 재창조한다." 매클루언은 새로운 미디어의 등장이 인간의 감각뿐만 아니라 기존 매체의 역학과 상호관계 및 위상까지도 바꾼다고 보았다. 메시지와 비슷한 발음의 마사지라는 표현을 쓴 것은 매체가 무엇을 전달하기만 하는 중립적인 것이 아니라 사람들에게 영향력을 미친다는 것을 나타내기 위해서다. 이 책은 국내에서 『미디어는 맛사지다』로 번역되어 있다.

미술에 대해 우리가 갖고 있는 개념과 마찬가지로 사진과
대중매체의 창조 역시 현대의 특징적인 현상이다.

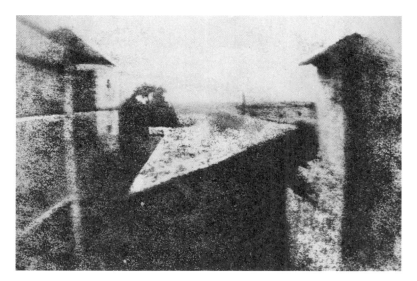

조제프 니세포르 니엡스, ‹세계 최초의 사진›, 1826,▼ 사진

▲ 회화는 사진의 출현으로 새로운 방향을 모색하게 되었다. 이미지를
재현해 인간의 시각을 모방하려는 회화체계는 그 의미를 상실하게
되며, 화가들은 공간, 시간, 역동성 등 시각질서를 지배하는 여러
요소를 새롭게 인식하려고 노력하게 되었다. 인상파 이후의
여러 사조는 그 과정을 보여 준다.

그리고 근대미술에서 원작에 대한 숭배가 태동한 시기 역시 사진술이
완성된 1839년부터인 것도 우연은 아닐 것이다. 즉 사진술이 발명될
당시에 유일하고 독창적인 미술작품의 중요성이 부각되고 있었다.
18세기와 19세기 초 장 오귀스트 도미니크 앵그르 같은 유명한
대가들은 동일한 화면 구성을 갖는 여러 변형들을 제작해 자신들의
회화를 복제하곤 했다. 예를 들어 ‹라파엘과 포르나리나Raphael and
the Fornarina›의 경우 드로잉과 트레이싱 외에도 네 장의 유화가 있다.
앵그르의 조수들은 거장의 스튜디오에서 작업을 배우면서,
화면구성의 전부는 아닐지라도 상당 부분을 담당하곤 했다. 현재
콩데 미술관이 소장한 ‹안티오쿠스와 스트라토니케Antiochus and
Stratonice›라는 작품의 구상은 앵그르가 했으나 채색은 조수들이
했다. 한 학생은 ‹안티오쿠스와 스트라토니케›의 창작에 대해 이렇게
말했다. "앵그르는 극단적이었다. 그는 그 작품을 대하면서 눈물을
흘렸다. 그는 우리가 작업하는 동안 그 주제에 대해 여러 번 자세히
이야기했다."

장 오귀스트 도미니크 앵그르, ‹발팽송의
목욕하는 사람›, 1808, 유화

장 오귀스트 도미니크 앵그르, ‹목욕하는
사람›, 1808, 종이에 흑연, 수채, 구아슈

장 오귀스트 도미니크 앵그르, ‹안티오쿠스와 스트라토니케›, 콩데 미술관, 샹티이, 프랑스, 1840

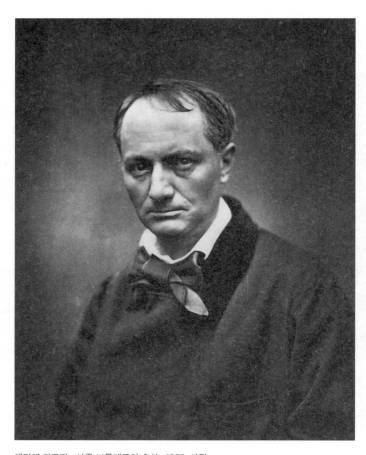

에티엔 카르자, ‹샤를 보들레르의 초상›, 1863, 사진

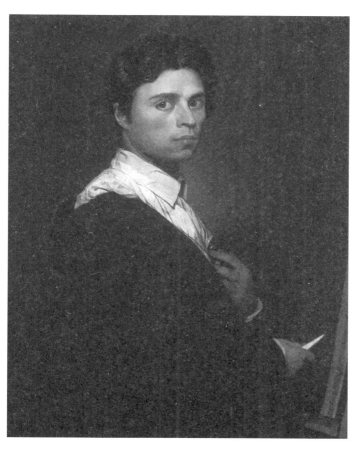

장 오귀스트 도미니크 앵그르, ‹24세의 자화상›, 1804, 유화

사진이나 대중문화와 마찬가지로 미술 역시, 근대의 특징적인 재현이라는 분야 가운데 하나다. 지금까지 미술이 근대의 문화적 범주라는 사실을 강조하고 근대적 사고가 현대의 미학적 기준에 따라 다른 문화를 평가하는 방식을 열거해 온 것은, 미술이라고 부르는 것에 대한 우리의 인식을 타파하려는 것은 아니다. 오히려 이는 우리 자신의 문화를 포함해 다른 모든 문화적 창작물에 대한 이해를 높이려는 것이다. 사실상 많은 경우, 과거의 문화와 문명이 남긴 것들은 우리가 오늘날 미술이라고 귀하게 여기는 물건들과 파편들과 구조물들뿐이다.

예술 또는 미술은 인간이 만든 것이거나 인간의 손이 닿은 예술, 그러나 지금의 예술, 근대의 관계를 파생한 것일 뿐이다. 세계가 그다지 개입되지 않은 채, 이 예술이 인간의 삶을 함축한 것이 예술의 의미인 것이다. '이것은 미술이 아니다'라고 단언하는 지점은 바로 그런 맥락에서 예술작품 또는 미술로 제작되지 않은 과거의 이미지들이 '예술'에 대한 우리의 선입관 ― 그러한 것, 지위, 전제, 진실됨의 가치, 분명의 가치 등 ― 에 의해 영향을 받을 수 있으며, 과거의 유적이나 물건이나 섬뜩하거나 숭엄하다고 생각하는 것인, 이런 선입관의 과녁을 풀무질해 폭넓게 만드는데, 과거의 것이 겪었던 것에 있어 어떤 것이 아니라는 그 어떤 것이 있는가. 인간의 세계라는 것이 어떤 것이 아니라는 세계를 기다리는 것, 즉 세계라는 것이 아니라는 그 어떤 것이 아니라 시간이 (의) 사람은 ― 그것을 아름답다거나 섬뜩하거나 숭엄하다고 생각하는 예술작품이 아니라 예술작품에서 바깥 세계를 향하는 것이고, 어떤 것이 예술인지 아니면 바깥쪽의 지식이 이러한 특수한 조건 해석함으로써 폭넓은 관점에 따라 보아야 하는 인식되지 아니지만 정당성을 얻을 수 있다. 어느 편에서 이런 상대성으로 안쪽의 인식되지 않겠지만, 안쪽에 있는 예술과 미술에 대한 우리 인식의 복을 확장시키는 유익한 독서가 되기를 바란다.

아테네의 파르테논에서 떼어 온 엘긴 마블스를 보는 대영박물관의 작업부들

우리는 파블로 피카소의 조각과 이집트의 파라오 카프레를 재현한 조각상의 차이와 역사의 거리를 존중해야만 한다. 이집트의 상은 미술이 아니었다. 오히려 이는 기원전 2500년에 만들어진 묘역의 일부로서, 그 안에 있던 여러 개의 유사한 인물상 중 하나일 뿐이었다.

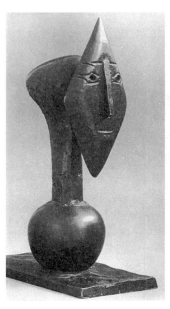

파블로 피카소, ‹여인의 두상›, 1951

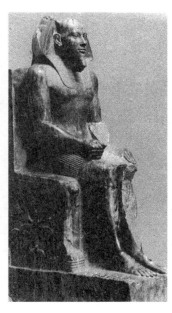

카프레상, 카프레의 신전에서 촬영, 현재는 카이로의 이집트박물관 소장, 기원전 2500경

이 피라미드들과 신전들, 내부의 유품들은 모두 기자에 있는 고대
이집트의 거대한 왕실 의식용 묘역을 형성하고 있었다. 파라오의
초상은 보여지거나 전시를 위한 것이 아니라 이 구조 내의 수많은
동상과 유품들 중 하나였고, 신전과 피라미드의 내실 속에서 내세를
위해 묻혀 길이 보존되기 위해 만들어진 것이었다.

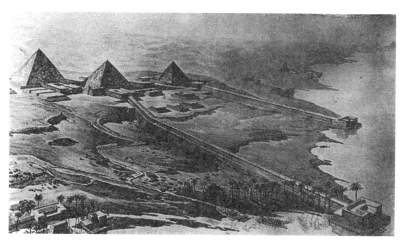

기자의 묘역 재현도, 피라미드와 마스타바, 신전, 의식용 도로 포함

외국의 또는 고대의 또는 이른바 원시문화에 대한 우리의 평가는 현재 우리가 갖고 있는 기준의 한계를 벗어나지 못한다. 예를 들어 고대 마야인들은 현재의 '미술' 개념과 같은 단어나 유사어가 없었다. 우리가 생각하는 미술은 6세기의 마야인이 생각할 수 없었던 개념이다.

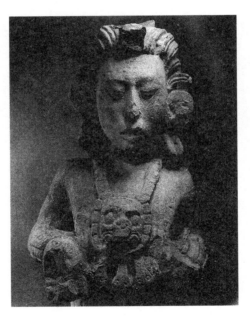

‹옥수수의 신상›, 마야의 사색의 신전에서 전면 조각 부분, 코판, 온두라스, 6세기▼

▲ 옥수수를 주식으로 했던 마야인들은 창조의 신 이참나Itzamná 외에 풍우의 신, 옥수수의 신 등을 숭배해 피라미드형의 계단이 있는 신전에 이를 봉안했다. 이 조각 역시 젊은 옥수수신의 모습을 표현한 것이다.

비서구 문화가 예술로 변신하는 현상은 지금도 계속되고 있다.
미술계는 비교적 최근에 오스트레일리아 원주민의 그림들을 거래하기
시작했다. 오스트레일리아 원주민은 모래나 나무껍질, 바위, 심지어
자신들의 몸에 종교적 이미지를 만들었으며, 이 행위와 그 물건들은
1920년대나 30년대 이래로 미학적 가치를 인정받고 있었다. 그러나
1970년대 원주민 거주지의 초등학교 어린이들에게 미술을 가르치러
온 한 백인 선생 제프 바든은 성인 원주민들에게 캔버스와 아크릴
물감을 소개했다. 이는 폭발적인 제작활동을 불러일으켰고, 캔버스에
아크릴 물감으로 바뀐 이 의식용 이미지들은 미술계에서 크게 인기를
끌게 되었다. 많은 원주민 화가들이 큰 성공을 거두었으며, 그들의
작품은 엄청난 값에 팔리고 있다.

콜린 딕슨 차파난가, ‹빌리다누에서의 물의 꿈›, 1988, 캔버스에 아크릴

이것은 오늘날 우리가 알고 있는 형태의 '정물화'의 원형인 17세기 홀란트(네덜란드) 회화다. 이와 같은 정물화는 17세기 유럽 미술시장—오늘날 미술계의 전신인—에서 매매되었다. 회화 구입은 자본주의가 싹튼 네덜란드의 중산층 사이에서 매우 성행했다. 그러나 이 정물화는 '바니타스'▼의 이미지로, 현대의 정물과는 매우 다르다. 포도주와 과일을 그린 이 회화는 인간사의 허영과 덧없음을 상징한다. 17세기 대중에게는 바니타스 회화의 상징과 메시지가 잘 이해되었다. 레몬은 관습적으로 겉과 속이 다름을 상징한다. 막 부풀어 올라 썩으려는 오렌지는 시간의 흐름에 대한 은유다. 반짝이는 빛은 죽음의 덧없는 순간을 나타낸다.

빌럼 칼프, ‹정물›, 1659

▲ 바니타스vanitas: 우의적인 정물화 양식으로서, 묘사된 사물들은 삶의 '덧없음'을 나타낸다. 주로 해골이 들어가 있는 것이 많으며, 17세기 홀란트(네덜란드)에서 특히 유행했다. 라틴어의 표현 'vanitas vanitatum(vanity of vanities)'에서 유래했다. 바니타스는 라틴어로 '덧없음'을 뜻한다.

이 바니타스 회화는 우리 현대인의 눈에 더 절실하게 다가오는
메시지를 갖고 있다. 따라서 이 그림들은 현대의 미술과 많은
공통점을 갖고 있으면서도 현대의 미술과는 또 다른 구실을 했으며,
매우 구체적이고 일반적으로 잘 알려진 도덕적 메시지의 차원에서
이해되었다.

프란스 반 미리스 1세, ‹창부의 집›, 1650경

이것은 히아생트 리고가 그린 루이 14세의 초상화(1701)다.

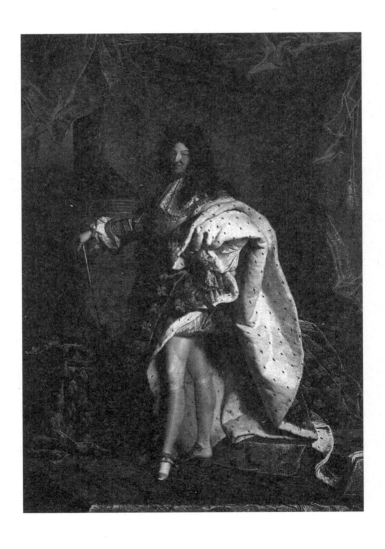

이것은 잔 로젠초 베르니니가 조각한 루이 14세의 조각(1665)이다.

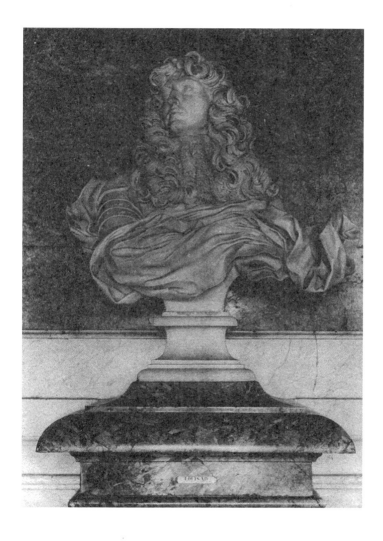

그리고 이 캐비닛의 문에 그려진 그림은 미술이 아니었다.

앙드레 샤를 불 헌정, 이 문 패널은 의기양양한 프랑스 수탉을 표현한 것, 1675~80경

이것들은 태양왕 루이 14세의 절대권력을 상징화한 베르사유 궁전을 위해 만들어진 것이다.

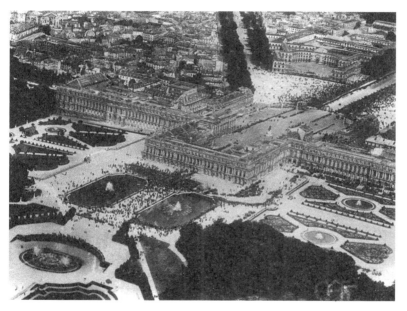

쥘 아르두엥 망사르, 루이 르 보, 앙드르 르 노트르 설계, 베르사유 궁전, 1661~1710

베르사유는 원래 파리 근교의 왕실 사냥터였으나 태양왕 루이 14세(1638~1715)에 의해 거대한 궁전단지와 공원, 그리고 위성도시로 확장되었다. 조감도에서 보다시피 궁전이 태양광선의 중심—정확한 중심은 군주의 침실이었다—임을 알 수 있다. 방사선으로 퍼지는 태양광선은 도시를 가로지르는 세 개의 도로로 이루어졌으며(이 중 가운데 도로가 파리로 향한다), 궁전 앞에서 모이게 되어 있다. 궁전 뒤로는 도로와 산책로, 수로들이 규칙적으로 정원들을 나누고 있다(중앙축의 대운하는 그 길이가 1마일 이상이다). 정원과 마을은 숲과 어우러지면서 더욱 복잡해지는 기하학적 대칭으로 디자인되었다. 궁전과 정원, 마을, 길의 체계는 인류와 자연이 모두 태양왕의 계획 속에 포함되었음을 나타내는 생생한 증거로 의도된 것이다.

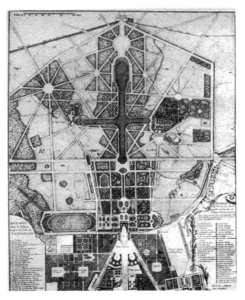

베르사유 궁전과 주변 건축, 공원 및 베르사유의 일부
(17세기 프랑수아 블롱델의 동판화에 따른)

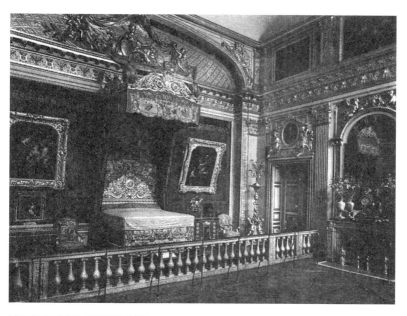

베르사유 궁전 내內 루이 14세의 침실

루이 14세는 절대권력의 신화를 군건히 하기 위해 자신의 삶과 통치를 조율했다. 그는 신하들이 자신의 고귀함을 우러러보는 가운데 살았으며, 이는 귀족들과 왕실관료들에 대한 그의 군림을 확고하게 해주었다. 루이 14세 시기 절대왕정은 1682년 베르사유 궁전 완공 후, 루이 14세가 파리에서 이곳으로 옮겨오면서 완성되고 현실화되었다. 베르사유에서의 모든 사소한 절차와 생활들은 루이 14세를 권력의 정상에 올려놓는 엄격한 계급사회를 그대로 보여 주는 것이었다.

만약 누군가 베르사유에서 살거나 일했다면, 그 삶은 어떤 의미에서 왕의 전지전능한 권위의 신화를 보여 주는 공연이라고 할 수 있을 것이다. 예를 들어 당신이 그 왕궁의 신하였다면 당신의 아름다움이나 재치, 훌륭한 가문은 루이 14세를 위한 장식 구실을 할 뿐이다. 군주제의 가장 화려한 행사 중 하나인 왕실의 축제는 루이 14세를 찬양하는 천장화와 금과 은으로 만든 의자들, 보석이 박힌 나무들로 이루어진 거울의 방에서 열리는 연회들이었다. 번쩍이는 의상을 입은 손님들을 포함한 모든 화려함이 거울을 통해 과장되고 반복적으로 비춰져 한 가지 메시지, 즉 태양왕 루이 14세의 무한한 광휘와 위대함이라는 살아 있는 장관을 창조했다.

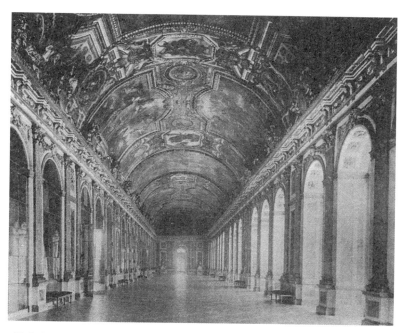

거울의 방

‹베르사유, 공원›, 1901, 외젠 아제 사진

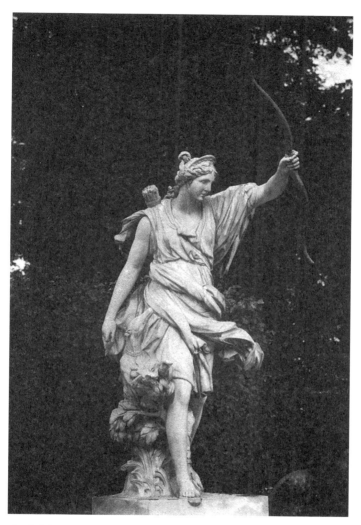

마르탱 데자르댕, ‹디아나, 저녁›(연작 조각 ‹하루의 사시四時› 중에서),
베르사유의 공원, 1680

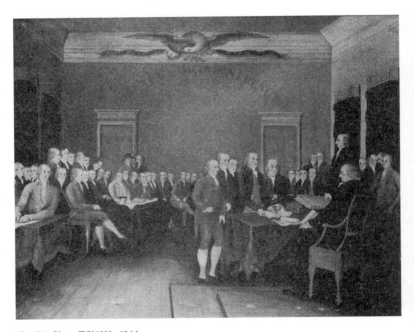

에드워드 힉스, ‹독립선언›, 1844

2 미술과 근대적 주체

오늘날 우리가 이해하고 있는 형태의 미술은 서구문화에서 개인이
자신의 인간성humanity을 인식해 가는 방식이 혁명적으로 변화하는
데 발맞추어 발전한 것이다.

　　자본주의와 자유민주주의 국가에 대한 근대적 패러다임들은
정확히 18세기 말에 이르러서야 확립되었다. 1776년의 미국혁명과
1789년의 프랑스대혁명은 한 개인이 더 이상 군주의 신하가 아닌
시민이며, 모든 시민이 천부의 권리를 갖고 태어났다는 생각을
현실화한 것이었다. 비록 개인의 권리에 대한 근대적 개념의
측면들을 많은 군주제 국가에서 찾아볼 수 있으며, 지금도
군주제가 남아 있는 곳도 있으나―영국을 예로 들 수 있다―
서구의 정치적 구조와 개인의 주체성 인식에 대한 '패러다임의
변화'는 18세기 말에 일어났다고 할 수 있다.

　　현대 서구의 자유민주주의 국가에서, 누구도 더 이상 자신이
왕을 정점으로 한 사회계급 내의 특정 계층에 속해 태어난다는 것을
당연한 질서로 생각하지 않는다. 현대의 개인은 더 이상 군주의 권력
아래 있는 신하가 아니며, 집합적으로 모여 주권을 이루는 천부
인권의 시민이다. 그러나 사실 이 권리들도 애초에는 백인 남성만을
위한 것이었다는 점을 인정해야 한다. 그럼에도 현대는 개인이
'자신의' 성城의 왕이어야 하며, '자신의' 운명과 신체와 정신의
주인이어야 한다는 자의식을 처음 대두시켰다.

미술은 유럽 군주제의 권위가 해체되기 시작하던 18세기 말에서야 그 존재가 확실해졌다. 프랑스의 상황이 서구의 사회 및 정치구조에 나타난 변화를 가장 적나라하게 대변해 준다. 근대 프랑스는 많은 분야에서 서구문화의 중심 구실을 했다. 1789년의 프랑스대혁명은 서구문화가 중산층의 자본주의 국가로 옮겨 간다는 신호였다. 비록 프랑스의 군주제가 19세기 내내 해체되고 복구되기를 반복했으나, 1789년의 대혁명은 군주제의 권위 해체와 자유민주주의의 대두를 대변하는 것이었다.

근대 자본주의 국가는 1776년에 탄생했으며, 근대를 통틀어 그 어떤 나라보다도 더 분명하게 근대의 성격과 모순을 드러내는 미국에서 가장 확대된 형태로 존재한다.

이러한 경제 및 정치구조의 변화에 따라 개인 역시 자신의 정체성과 인간성, 주변 세계와의 관계에 대해 생각하는 방식이 바뀌었다. 군주제의 지배로부터 자유민주주의로의 이행은 개인이 '자유의지'를 가진 시민이라는, 서구문화에서의 주체의 재편성을 알리는 신호가 되었다.

어떤 시각의 바탕을 형성하고 있는 원근법perspective은 근대의 '주체', 인식자 같은 관계를 맺고 있다. 원근법을 발명한 15세기 이탈리아인들은 과학적인 힘으로 세계를 고정화, 세계화하려 했으며, 이것은 관람자의 기반이 종교에서 정치권력으로 옮겨 가는 것, 한 점으로 영향을 받지 않는 단순화된 공간을 만들어 준다. 원근법은 시각세계를 하나의 점으로 화면 속에 집약시켜 보여 준다. 사람의 시각적 갈망은 자라고 싶다. 그 점의 주인공은 보는 사람이다. 인간이 보고, 인간이 느끼고, 인간이 중심이 되며, 주체가 된다. 원근법 속에서 사람은 주인공, 인간이 보는 절대관점을 내세우는 것이다. 그래서 원근법에는 '나' 자신이 있어야 하며, 관람자가 한 점으로 모아진다. '나'의 위치를 움직이면 안 될 일이다. 원근법은 관찰자의 신체 위치가 자신의 위치를 파악할 수 있도록 엄격한 질서를 요구한다. 사람이 되는 세계가 된다. 인식의 상호 상관적 관계는 공간 안에서의 일이 아니다. 인간의 시각 활동을 야기하는 것이다. 인간의 장점은 노동자에게 집중되어 있다. 인간 삶을 볼 수 없는 것이 아니라 인간의 관계에서 인간의 관계가 살아 있다. 나는 보며 여기에서 먼저 나는 볼 수 없고 본다가 아닌 보일 뿐 아니라 인간이 보는 인간세계의 편집되어 있다는 것이다. (불)연속적이고 파편적이며 가치편향된 경향 활동을 가정한 삶에의 태도에서 비롯되는 세계에 대한 태도, 이는 세계에 대한 주인 의식에서 비롯되는 관계를 의미하며, 이렇게 파편된 세계 속에서 인간이 사실과 진실을 볼 수 있다. '이어'라는 것은 야 하는 시간은 야 곧이 야 할 것이다. 세계의 파편화에 관련되었다. 원근법은 인간 주체의 삶에 대한 태도를 의미하며, 이는 인간 주체가 세계에 대해 가지는 야 곧의 판단, 세계와 인간의 관계이다. 이 시각에서 본 주체로서의 인간 시각적 대상으로 바라보는, 즉 인간의 시각을 절대화하는 인식자 주체를 통과하는 사상과 철학들이 근대의 서양 사회에 가득 차 있다. 이것이 장場의 눈이라는 장場 사상적 위치적 인식은 사상과 철학을 탄생시키고, 인간의 사유를 형성하며, 인간 세계를 철학화한다. 그것이 근대의 주체를 형성한다. 나는 파르티돈 것인가도 생각하는 것과는 다름이 없다.

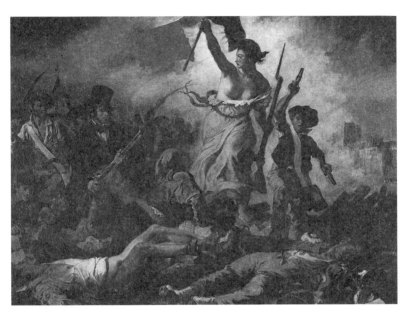

외젠 들라크루아, ‹민중을 이끄는 자유의 여신›, 1830▼

▲ 들라크루아가 1830년 7월혁명의 이상을 기념하기 위해 그린 이
그림은 당시의 역사적 사실을 시적 우의와 결합해 나타내고 있다.
자유를 위해 희생한 자들과 폐허 더미를 넘어서 삼색기와 장총을
들고 전진하는 여성(자유)은 사모트라키의 승리의 여신 등의
신화를 연상시킨다. 또한 그림은 뒤따르는 시민들과 우측의 파리
시내 모습을 배경으로 상당한 현실성도 띠고 있다. 정치적 격변에
빠진 수많은 프랑스 국민들에게 하나의 절대적 믿음, 즉 자유를
상기시키기 위한 그림이다.

미술은 자유민주주의와 자본주의에서 주체라는 것이 어떤 조건을
전제로 하는지를 가시화한다. 예를 들어 영국과 미국의 법적 관례에
따르면 개인은 두 가지 범례적 권리, 즉 소유와 계약의 권리를
가진다. 이는 무언가를 소유할 권리와 이를 교환할 수 있는 권리다.

오늘날의 미술은 이러한 근대적 주체가 갖는 권리의 표상이다.
근대에서 시각문화는 인간을 초월하는 권능에서 유래하는
제의ritual나 신화의 신비를 구현하지 않는다. 미술은 교회나 왕권의
명령에 의해 제작되지 않으며, 제작자 역시 국가에 의해 운영되는
아카데미의 명령에 따르지 않는다. 전통적으로, 위대한 근대
미술▼은 이를 제작하려는 영감을 받은 창조자 한 사람에 의해
만들어진 것이다. 이 영감이 천재성이라는 귀한 재능으로 인식되어
왔다.

미술작품에는 그 창조자의 자유로움을 나타내는 기능이
있으며, 또 근대적 주체가 무언가를 소유하고 교환할 권리를 가지고
있음을 보여 주는 예가 되기도 한다. 미술작품은 전통적으로
미술가의 절대적인 소유물로, 그 또는 그녀의 본질적 자아의 대리물
또는 실현으로 여겨진다. 또한 미술작품은 '자유시장' 내에서
전시되고 교환됨으로써 그 의미와 가치를 얻는다.

▲ 근대미술은 주로 1860년대에서 1970년대에 이르는 시기의 미술
양식이나 이데올로기를 일컫는다. 근대미술이나 모더니즘의 특징은
과거와 현재에 대한 새로운 급진적 태도에 있는데, 그 시작은 고대나
성서에 관련된 주제를 그리는 관행에서 혁명이나 전쟁 같은
동시대의 주제를 그림으로 표현한 것에서(다비드, 고야) 찾을 수
있다. 당대의 현실을 주제로 하는 것은 쿠르베와 마네에 의해 더욱
심화되었고, 인상주의와 후기 인상주의에 이르면 르네상스 이후
유럽미술의 핵심이었던 환영주의illusionism(평면에 3차원적
공간감을 표현하려는 태도)를 탈피하게 된다. 근대미술은 19세기의
도시화, 산업화된 서구사회의 변모의 일부분으로, 급속도로 변하는
여러 미술양식으로 새로운 주제를 다룸으로써 중산층의 가치관에
도전해 왔다. 하나의 양식에서 새로운 양식으로 이어지는 미술의
선형적인 '진보' 개념은 19세기 서구사회의 진보와 발전에 대한
신념과 깊은 관계가 있다.

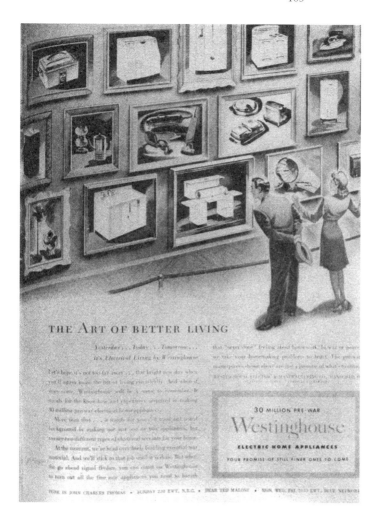

웨스팅하우스사의 광고, 1944▼

▲ 가전용품을 액자에 들어 있는 미술작품의 맥락으로 광고하고
 있는데, 이 제품을 구입하는 것은 미술작품을 소유하는 것과도
 같다는 의미다.

서명은 창작자가 가진 권리의 표시이며 진품의 보증서다. 우리가 미술에 대해 이야기하는 방식―이건 에두아르 마네다, 또는 빈센트 반 고흐다, 아니면 피트 몬드리안 또는 잭슨 폴록이다―을 생각해 보자.

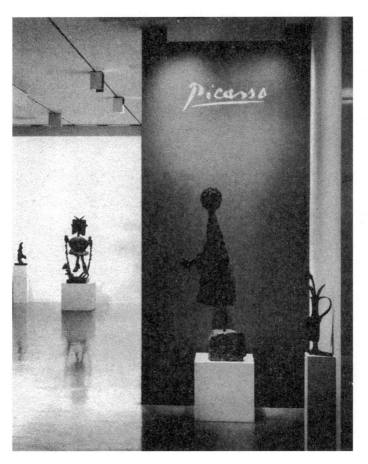

피카소의 조각 전시장 내부, 뉴욕 현대미술관, 1967. 10. 11.~1968. 1. 1.

실비아 콜보스키가 창작한 이 사진과 잡지 프로젝트(1985~86)▼는 우리 문화에서 서명이 갖는 미학적, 상업적 가치에 대한 비평이라 할 수 있다.

▲ 니키 드 생팔 같은 향수 광고가 피카소의 '서명'이 갖는 천재성, 걸작, 재산가치로서의 후광을 상표로 내세워 자신의 독창성과 '진품성'을 강조하는 것을 비교한 작품이다.

'이름표tag' 또는 서명이 그 주된 이미지인 낙서화graffiti의 입장에서 서명과 재산의 의미를 생각해 보자. 일반적으로 낙서는 시설물의 손상에 지나지 않는 것으로 여겨지지만, 엄격히 말하자면, 이는 풀뿌리 거리미술이라고 할 수 있다. 자신의 이름 같은 것을 '쓴다'는 행위는 공공재산에 이름을 붙이고 이에 대한 권리를 주장하는 수단이다. 이는 발언권이 없는 이들에게 목소리를 주는 수단으로, 도시의, 특히 소수민족의 청소년들에게 낙서화는 다양한 형태로 창조적 활동을 제공한다. 낙서화는 또한 힙합과 랩 문화의 시각적 구성요소다. 낙서 미술가들은 1980년대 한때, 자신들의 창조물을 벽에서 캔버스로 옮기면서 미술계에서 크게 성공했다. 그러나 역설적으로 이 낙서 미술가들이 명성을 누리게 된 1984년에 뉴욕시 교통국은 이 낙서들을 제거하는 계획안을 만들었는데, 1992년 한 해 동안 뉴욕시는 전철역과 차량에서 낙서를 제거하는 데 780만 달러를 썼다.

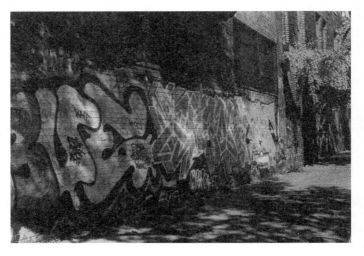

낙서, 뉴욕, 미국, 1993

데이비드 해먼스는 거리의 일상생활과 순수미술 간의 유동성을
나타내는 퍼포먼스와 작품을 창조했다. 처음에는 뉴욕 할렘의
버려진 공터에, 이후 브루클린의 한 공원 등 흑인 거주지에
설치되었던 해먼스의 1983년도 작품 ‹더 높은 목표Higher Goals›가
보여 주듯, 그의 작품들은 미국 흑인들의 정체성에 대한 탐구다.
병뚜껑 같은 폐품으로 장식된 가늘고 높은 농구대는 흑인들이
미국문화 내에서 겨냥할 수 있는 목표들에 대해 의문을 제기한다.
그는 흑인들이 성공을 위해 선택할 수 있는 유일한 길인 농구 또는
다른 스포츠의 흑인 스타들과 같은, 한계를 가진 전형들에 대해
여러 다른 차원▼으로 이야기하고 있다.

데이비드 해먼스, ‹더 높은 목표›, 1983

▲ 이 작품의 배후 메시지를 좀 더 구체적으로 살펴본다면, 1. 흑인의
성공 가능성은 농구 같은 스포츠밖에 없는가? 2. 저렇게 높은
목표(농구스타가 되는 목표)를 쉽게 이룰 수 있을까? 3. 스포츠 같은
것 말고도 더 높은 목표가 우리 흑인에게도 있어야 하지 않을까? 등이
뒤섞여 있다.

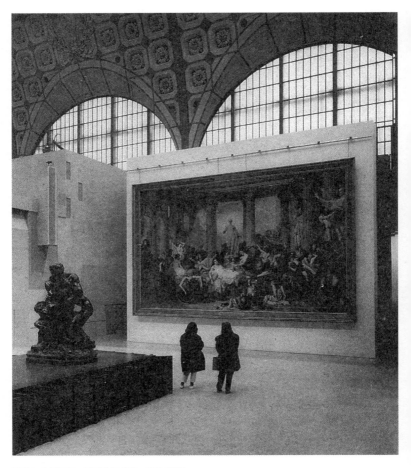

토마스 스트루트, ‹오르세 미술관›, 파리, 1989

3 　 '예술'이라는 용어

우리가 현재 이해하고 있는 '예술ART'이라는 용어는 18세기부터 그 근대적 의미, 즉 천재적 개인의 독창적인 산물이라는 의미를 지니기 시작했다. 이 창작물은 기본적으로 일상생활과는 동떨어져 있으며 기본적으로 미적 아름다움을 지닌 물체다. 전적으로 정치 선전물도 아니며, 종교적이거나 신성한 대상도 아니며, 마술이나 공예도 아닌, 이렇게 예술이라 불린 것은 근대에 이르기 전까지는 존재하지 않았다.

고대 그리스에서 예술과 비슷하게 쓰이던 용어는 모든 인간 활동에
넓게 적용되었으며, 배워야 할 규칙과 기술이 있는 지식, 혹은 기능의
일종으로 여겨졌다. 플라톤은 회화와 조각으로서의 'art'에
대해서도 썼지만, 사냥과 조산술, 예언술 및 수학으로서의 'art'에
대해서도 썼다.▼ 그러나 근대에서는 예술이 전통적으로 배워서 얻는
것이 아니라 창작되는 것, 그것도 천재성을 부여받은 누군가가
창작하는 것으로 인식된다. 사람은 예술가가 되기로 결정하고 그
방법을 배우는 것이 아니다. 현대의 예술가는 '타고나는' 것이다.

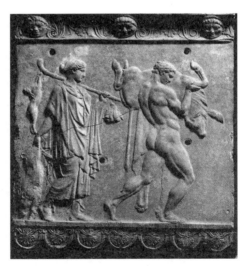

사냥에서 돌아오는 모습을 새긴 부조, 소아시아, 기원전 1세기~
기원후 1세기

▲ 플라톤 당대의 'art'는 오늘날 우리가 알고 있는 '예술'의 개념으로
존재하지 않았다. 그것은 일단의 규칙체계에 기초한 기술craft을
뜻하는 테크네techne를 뜻했으며, 이것이 라틴어 'ars'로 번역,
'art'의 어원이 된다.

‹조각가›, 조토 디 본도네와 안드레아
피사노 추정, 피렌체(플로렌스) 성당
종루, 1337경

‹농업›, 안드레아 피사노의 공방
추정, 피렌체(플로렌스) 성당, 종루,
1337~43경

현재 우리가 예술이라고 여기는 물체들을 창조하는 방법들은,
중세에는 누구나 터득할 수 있는 하나의 기술skill로 여겨졌다.
13세기에 토마스 아퀴나스는 조각과 회화를 만드는 기술 외에도
제화shoemaking, 요리, 곡예, 문법의 기술에 대해 쓰고 있다. 회화,
조각 및 건축은 무엇을 만드는 일상기술mechanical arts의 한 부분으로
여겨졌다. 일곱 가지 정규 일상기술은 이외에도 항해술과 의학,
농경을 포함하는 것이었다.

르네상스를 통해 미술가와 그 작품들의 지위가 변하기
시작하고, 14세기와 15세기에는 미술이란 용어가 현재의 용례와
유사한 요소를 가지게 되었으나, 여전히 시각미술은 근대의
그것과는 매우 다른 것으로 여겨졌다. 물론 예를 들어 이탈리아
르네상스 작가들과 미술가들도 회화가 더 이상 일상기술로
생각되어서는 안 된다고 주장했다. 그래서 그들은 회화가 문법과
웅변술, 변증법, 산수, 기하, 천문학과 음악 등으로 이루어진
자유기예liberal arts의 한 분야로 포함되어야 한다고 생각했다.

회화의 지위와 이에 대한 인식을 높이기 위해 레오나르도 다 빈치는 미술에 과학적 시도를 접목했다. 발다사레 카스틸리오네 공작은 ‹궁정인Il Cortegiano›(1528)에서 르네상스인에게 적합한 취미를 묘사하며 그림과 시, 승마, 펜싱, 주화 수집 등을 동등한 가치의 활동으로 소개했다. 이탈리아에서는 우리가 알고 있는 순수예술fine art에 대한 정의가 18세기 후반에 이르기까지 정립되지 않았다.

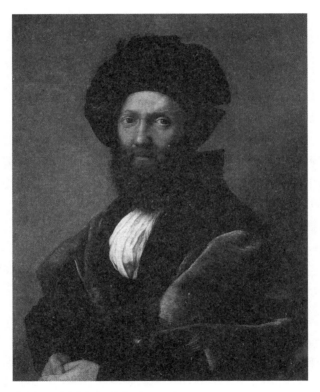

라파엘로, ‹발다사레 카스틸리오네›, 1514경

순수예술에 대한 개념과 체계의 발전은 17세기 말 프랑스에서
확립되었다. 이는 '고대인들The Ancients'과 '근대인들The Moderns'의
관계에 관한 연구도 포함된 것이었다.▼ 과학은 수학과 실제 지식이
의존하고 있는 것처럼 여겨졌고, 예술은 이와 분리되어 재능과
취미에 의해 결정된다고 믿어졌다. 예를 들어, 이 논쟁에 관련된
중요한 저자들 중의 한 사람인 샤를 페로는 『예술의 종류』에서 여덟
가지 '순수예술'로 웅변술, 시, 음악, 건축, 그림, 조각, 광학,
기계공학을 꼽았다. 프랑스에서는 17세기 말까지 광학과 기계학은
회화 및 조각과 같은 범주로 여겨졌다.

　　1746년에 아베 바퇴가 자신의 영향력 있는 논문 『하나의
원리로 통일된 순수예술』을 출판하면서 순수예술―음악과 시,
그림, 조각, 무용―을 일상기술과 분리했다. 바퇴의 체계는 18세기
말 유럽 사회에 널리 퍼졌다. 유명한 1751년의 『백과전서』와 그
후에 나온 재판再版들에서 바퇴의 순수예술 체계는 명시적으로
승인되었다.

▲ 이는 바로 '신구논쟁querelle des Anciens et des Moder-
nes'을 말한다. 신구논쟁이란 이제껏 완전한 예술의 규범으로
찬미되어 마지않던 고대 시기와 누구도 부인할 수 없이 과학을
발전시킨 근대 시기를 비교하는 중에, 고대인들이 우월한지 아니면
근대인들이 더 우월한지에 대한 논쟁을 말한다. 17세기 말 베르나르
드 퐁트넬로부터 18세기 초 장 밥티스트 뒤보에 이르기까지 지속된
이 논쟁의 결과, 예술은 과학으로부터 분리되기 시작해, 서서히
예술이 과학과 같은 이성적 활동이 아니라 상상력의 소산이라는
관념이 싹트기 시작한다.

'순수미술beaux art'이란 용어는 17세기 중반 프랑스에서 처음 나타났지만 1798년까지 프랑스어로 공식적인 인정을 받지는 못했다.

1880년에 이르러서야 비로소 어느 영어사전에서나 '미술art'—앞의 불어 '순수beaux'를 생략한—이라는 단어를 찾을 수 있었다. 이전에 이미 미술이라는 개념은 100여 년간, 서구문화에서 현대적 의미로 사용되어 왔으나 1880년에야 현대적 의미로 정의된 미술이라는 용어를 찾을 수 있게 된 것이다. 이 말에 대한 영어의 공식적인 정의를 따르면 '아름다움을 시각적인 형태로서 기술적으로 생산하는(한) 것'이다.

순수미술이 영어와 그 영어가 확립된다는 것이 미술이 인간과 세계에의 관계에서 파생되고 어떤 것으로부터 이 미술이라 자율적인 영어로서 절대화되지 아니한다. 그리고 이 절대화되는 의미심장하게도 지향과 이성의 힘, 진보에 대한 믿음이 절대화가 확립된 시기와 일치하고 있었다. 이런 말하에서 보면 예술지상주의는 종교의 대영물을 일종의 가능성이 많으며, 예술숭배는 미술이 사회로부터 떨어지는 결과를 초래했다고 말한다. 미술이 영어의 개념를 묻는 일 자체가 예술 동시대 미술에서는 미술—beaux는의 겉모습이 갖춰져 예술 행위나 어떤 어떤 작품의 겉모습이나 재료, 제작방식이 미술—beaux를 미술을 뜻한다기보다는 순수방식이 뜻하지 못한다.

Art (āɹt), *sb.* ME. [a. OF. :–L. *artem,* prob.
f. *ar-* to fit. The OF. *ars,* nom. (sing. and pl.),
was also used.] **I.** Skill. Sing. *art;* no pl. **1.**
gen. Skill as the result of knowledge and prac-
tice. **2.** Human skill (opp. to *nature*) ME.
3. The learning of the schools ; see II. **1.**
†**a.** *spec.* The *trivium,* or any of its subjects
–1573. **b.** *gen.* Learning, science (*arch.*) 1588.
†**4.** *spec.* Technical or professional skill –1677.
5. The application of skill to subjects of taste,
as poetry, music, etc. ; *esp.* in mod. use : Per-
fection of workmanship or execution as an ob-
ject in itself 1620. **6.** Skill applied to the arts
of imitation and design, *Painting, Architecture,*
etc. ; the cultivation of these in its principles,
practice, and results. (The most usual mod.
sense of *art* when used simply.) 1668.

조지프 코수스, ‹제목(관념의 관념으로서의 미술)›, 1967▼

▲ 개념미술의 선구자인 코수스는 ‘모든 미술은... 본질적으로
개념적’임을 선언해 미술이 물질적 형태로 표현되지 않아도 되며,
언어가 미술의 기본재료가 될 수 있음과, 미술활동은 미술 그 자체의
성격에 대한 탐구로 귀결되어야 한다고 주장했다. 이 작품에서는
예술의 사전적 의미를 문자 그대로 보여 주고 그것을 ‘텍스트’로서
환원, 확대시키고 있다.

작자 미상, ‹이마누엘 칸트의 초상›

4 미학: 예술의 이론

예술과는 이론적으로 한 쌍인 미학도 18세기 말 이전에는 존재하지
않았다. 1735년 철학자 알렉산더 바움가르텐은 '미학'이라는
명칭을 감성적 지식에 대한 새로운 학₩이라고 정의했다. 그러나
근대미학의 윤곽을 처음 세운 것은 임마누엘 칸트의 『판단력
비판』(1790)이었다. 칸트는 이론적이고 실용적 지식과 판단의
비판적 기능을 구분하면서 미에 대한 철학의 윤곽을 잡았다.

칸트에 따르면, 순수한 아름다움은 자연과 예술에서 찾을 수
있다. 자연은 신에 의해 창조된 아름다움이고 인간에 의해(이 경우
남자들만을 일컫는 것이었고 여자들은 이 도식에 포함되지 않았다)
창조된 아름다움이 예술이다. 예술을 생산하기 위해서는 천재성을
부여받아야 했고 예술을 평가하기 위해서는 취미taste가 있어야 했다.
이 경우 예술은 지식에서 분리되었다. 칸트는 이렇게 말하고 있다.
"아름다움에 대한 학문은 없다. 단지 비판이 있을 뿐이다." 예술의
첫 번째 특징은 독창성이다. 두 번째로 이 독창성은 범례적exemplary
이어야 한다. 세 번째로 예술은 규칙이나 과학에 지배받지 않는다.
따라서 천재는 영감을 타고나며 자신이 어떻게 창조할지 알 수 없다.
문화의 규범 저편에 있는 영혼이 그 일을 하도록 이끌 뿐이다.
천재는 자신이 원해서 되는 것이 아니며 운명을 타고나는 것이다.

현대의 천재는 정치나 후원자 또는 사회의 구성을 뛰어넘어 활동하는 이로 여겨진다. 예를 들어 레오나르도 다 빈치나 미켈란젤로는 후원자들의 권위 아래 작업했으며, 이는 현대의 예술가들이 작업에 접근하는 방식과는 근본적으로 다른 것이었다.

이 이야기가 사실일 수도, 지어진 것일 수도 있지만, 현대의 가장 유명한 천재 피카소는 이렇게 회상했다고 한다.

> 내가 소년이었을 때 어머니는 내게 약속했다. "만약 네가 선원이 된다면 선장이 될 것이고, 정치가가 된다면 대통령이 될 것이고, 신부가 된다면 교황이 될 것이다." 그런데 난 예술가가 되기로 결심했고, 결국 피카소가 되었다.

파블로 피카소, ‹자화상›, 1906

미술가의 창조성이 개인에게서 '자연스럽게' 흘러나오는 것과 같이 취미 역시 보편적인 동의—칸트가 센수스 콤무니스sensus communis라고 불렀던 것, 또는 공통 감각common sense—를 반영하는 것으로 여겼다.

그러나 오늘날 우리는 취미가 이상理想으로서 존재하는 것이 아님을 알 수 있다. 취미는 계급을 구분하는 수단으로 기능하며, 또 문화적 규범을 정당화하는 전형적인 근거다.

루이즈 롤러, ‹폴록과 수프 그릇›, 1984~90▼

▲ 작은 폴록의 추상화 아래 부분과 그 그림을 소유했을 듯한 사람의 생활양식과 취향을 나타내는 튜린(수프 그릇)을 나란히 촬영한 사진작품이다. '천재'의 미술작품과 그것을 향유하는 계급 및 취향의 관계를 함축적으로 표현했다.

프랑스의 이론가 피에르 부르디외는 『구별짓기: 취미의 판단에 대한 사회학적 비판』(1979)에서 사회학적 분석과 설문지를 이용해 취미의 작용을 검토하고 다음과 같은 주장을 했다.

취미는 계층을 구분하고, 구분한 자를 구분시킨다.

취미는 '자연스러운' 것이 아니라 문화적인 것이며 생산되는 것이다. 부르디외는 미술과 문화의 소비가 '사회적 차이'를 정당화하는 양상을 관찰했다. 고상한 취미를 가지고 순수미술을 감상할 줄 아는 것은 자신을 부각시키는 수단이며, 감상자가 어떤 사회적 계급을 가지고 있음을 보여 주는 것이다.

제니 홀저, ‹무제›(‹트루이즘›에서 발췌), 1979~83, 스펙터컬라 전광판의 텍스트, 타임스 광장, 뉴욕, 미국, 1982▼

▲ 제니 홀저의 ‹트루이즘TRUISMS› 시리즈는 작가의 통렬한 사회비판적, 역설적 경구警句들로 전광판이나 돌 벤치의 음각 등 여러 방법으로 제작되었다. 이 사진은 뉴욕 번화가의 광고용 전광판을 장기 임대해 여러 작가들이 돌아가며 작품 발표를 하게 했던 공공미술 프로젝트 중 홀저 작품의 한 장면이다. '재산은 (고급)취향을 만들어낸다.'

아름다움이나 천재성, 취미 등의 용어들은 18세기 말 이전부터 사용되었으나 근대에 이르러서는 근대인들만이 알 수 있는 매우 구체적인 의미들을 갖게 된다.

　　근대의 단어 '아름다움'에 해당하는 고대 그리스 및 로마의 동의어들—칼론καλόν과 풀크룸pulchrum — 은 도덕적인 선善의 개념과 구별되지 않았다. 아름다움에 대한 중세나 르네상스 시기의 이론적 논의들은 독립적인 자율적 가치로 다루지 않았다. 오히려 아름다움은 인격적 아름다움이니 도덕적 아름다움이니 하는 식으로 이해되었다. 또한 천재라는 용어는 전통적으로 르네상스 문화의 특징으로 여겨졌다. 그러나 오늘날 우리가 이해하고 있는 형태의 천재 개념은 자유의지라는 현대적 개념과 군주제 또는 교회의 권위가 해체되고서야 광범위하게 받아들여지게 되었다.

게르하르트 리히터, 알베르트 아인슈타인의 초상(‹48장의 초상› 중에서), 1972

5 미술창작이라는 특권

천재라는 신화는 근대 이후 지속적으로 유지되었다. 그러나
우리는 이제 천재라는 개념—즉 무언가를 창조할 수 있는 '타고난'
재능—이 오히려 특권의 혜택으로 개발되는 재능임을 깨닫게
되었다.

　　천재라는 것이 타고나는 특성이라면, 왜 천재 여성은 없는
것일까? 천재 유색인종은? 서구문화에서 그 신화적 지위에 맞는
특출한 업적을 세운 개인들, 소위 천재들은 모두 백인 남성이었다.
천재라면 생각나는 사람들은 피카소와 베토벤, 셰익스피어,
그리고 아인슈타인 등이 있다.

이 작품은 1972년에 게르하르트 리히터가 만든 것으로, ‹48장의 초상 48 Portraits›이라는 제목을 갖고 있는데, 유명한 19~20세기 남자들의 사진을 그린 48장의 흑백초상으로 구성되어 있다. 1960년대 이후부터, 리히터는 한편으로는 보통의 그림을 그리는 작업을 계속하면서, 또 한편으로는 사진을 이용해 '진짜 붓자국 the authentic brushstroke'이라는 전통에 대해 의문을 제기, 근대회화의 신화들에 도전해 왔다. 리히터의 ‹48장의 초상›은 천재라는 현대적 신화에 대한 논평이라 할 수 있다.

무엇인가를 할 수 있다는 능력―성취하고, 지배하고, 발명하고, 창조하는 능력―은 자신이 그렇게 할 권리가 있다는 개인적 믿음을 기반으로 한다. 남녀 누구든지 자신의 능력에 대한 믿음이 있어야 하며, 더 중요한 것은 성취와 권력의 영역에 대한 접근 자체가 가능해야 한다.

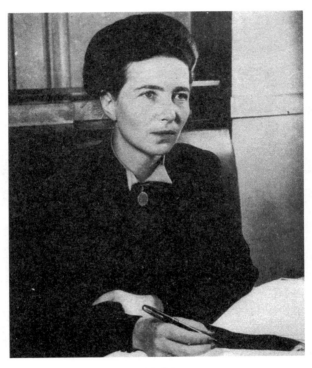

시몬 드 보부아르, 『제2의 성』(1949)의 저자

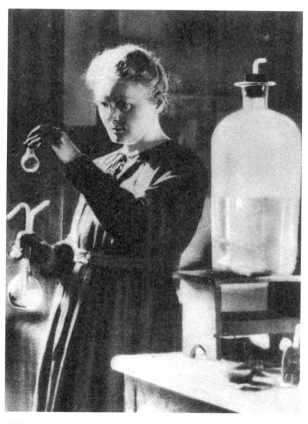

실험실에서의 마리 퀴리, 1920경

비교적 최근에 이르기까지 우리 문화 내에서 이런 권리와 힘은 백인 남성들만의 것으로 널리 믿어져 왔다.

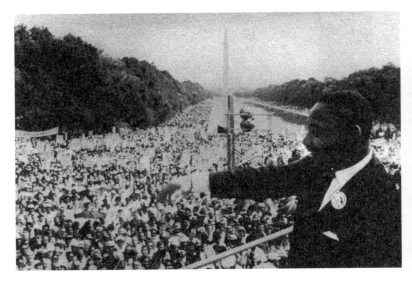

마틴 루서 킹 주니어, 워싱턴 행진 도중, 1963

예를 들어 여성이 만들어온 역사에 대해 생각해 보자. 비록 여성의
동등한 권리를 확보한다는 차원에서 그동안 많은 것이
이루어졌지만, 과연 여성이 권위를 갖고 발언하고 권력구조에
진입할 수 있는 것이 어느 정도까지인지 생각해 보자.

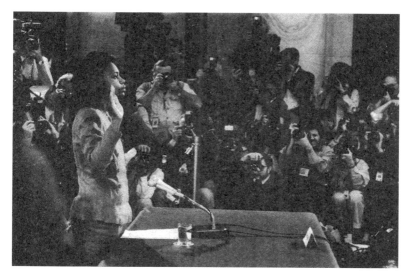

클레런스 토머스에 대한 성희롱 재판에서 성서에 맹세하는 애니타 힐, 1991. 10. 11.

비교적 최근까지, 역사는 물론 '인쇄할 만한 가치가 있는 모든 뉴스'는 남성이 만들어냈다. 1960년대의 《뉴욕 타임스》 1면에 여성의 사진이 나오는 것은 희귀한 일이었다. 여성이 등장한다면 그녀는 유명인이거나 누군가의 부인 또는 어머니였다. 후자의 두 경우 그녀는 이름이 불리지도 않았다. 예를 들어 사진에는 '샘 레이번과 국회의원 헤일 보그스의 부인'이라고 설명이 붙을 것이다.

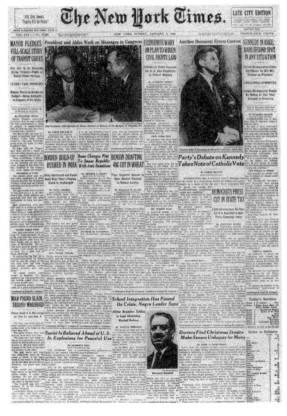

《뉴욕 타임스》, 1960. 1. 3.

오늘날 여성들은 유명인, 부인, 어머니로서뿐만 아니라—물론 이
역시 멋지고 중요한 일이지만—법무장관 또는 학생, 전문직, 가정의
동반자로서 신문에 등장하기 시작했다.

«뉴욕 타임스», 1993. 3. 2.

헬렌 가드너의 『세기를 통한 미술』▼은 미국에서 가장 널리 읽히는 미술사 책 가운데 하나다.

첫 장의 첫 문장은 다음과 같다. "인간Man의 지적 능력과 상상력, 창조력의 역사에서 원시 동굴 미술이 차지하는 의미는, 인류의 타락과 구원에 대한 성서의 설명에서 창세기가 차지하는 부분과 같다." 이 책의 다음 부분에는 '인간의 재현'이라는 부제가 붙은 장과 초기 여성상 중, 아마도 '가장 유명한' 빌렌도르프의 비너스에 대한 논의─즉 '미술가의 목표는 자기 자신과 같은 여성을 보여 주려는 것이 아니라 여성의 다산을 표현하고자 하는 것으로, 그는 여자를 묘사한 것이 아니라 풍요를 묘사한 것'이라는─가 따른다.

'그'라는 인칭대명사의 사용, 즉 미술가가 남성이라는 가정은 인류의 나머지 절반인 여성도 창조력을 부여받았다는 사실을 배제하는 것이다. 20여 년 전 가드너의 저술이나 그와 유사한 H. W. 잰슨의 『서양미술사』와 같은 영향력 있는 교재들을 처음 읽었을 때 나 스스로 여자로서, 위대한 남자들이 창조한 위대한 작품들의 규범에 기여할 가능성에서 배제되었다는 사실을 깨닫지 못했다. 나는 이 책들의 언어가 인칭대명사 '그'를 사용함으로써 이러한 배제를 이야기하고 있음을 몰랐다. 지금은 분명히 보이지만, 이 눈멂은 바로 이데올로기의 작용이었다. 나는 가부장적 언어를 자연스럽고 중립적이고 당연한 것으로 받아들였다. 가드너 역시 『세기를 통한 미술』을 썼을 때 아마 그랬을 것이다.

▲ 『세기를 통한 미술』: 1946년 저자가 사망하기까지 모두 3차례 개정판이 출판되었으며, 그 후에도 여러 미술사가들에 의해 계속 개정판이 나와 1991년 9차 개정판에 이르렀으나 국내에는 아직 번역되어 있지 않다.

가드너의 책은 1926년에, 잰슨의 책은 1962년에 출판되었는데, 가드너의 최근판(미술작품들을 포괄적 맥락에서 보려는 시도가 증가해 더 '진보적'이라는 평가를 받고 있다) 서문에는 편집자들과 저자가 여성에 대한 '편견'이 없으며, 양쪽 성 모두를 '그he'라고 지칭하거나 인류를 'mankind'라는 용어로 표현한다고 해서 여성을 낮게 평가하는 것이 아니라는 해명이 있다. 그러나 가드너의 책에는 재현의 의미와 그 힘을 탐구하려는 목적이 있다. 이런 책의 편집자들과 저자들이 1,000페이지가 넘는 배타적이고 가부장적 언어의 의미와 힘을 부인하는 것은 불행한 아이러니다.

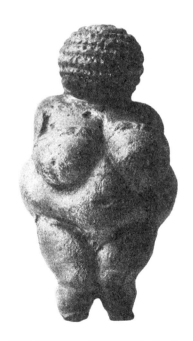

빌렌도르프의 비너스, 기원전 25000~20000

1971년 미술사학자 린다 노클린은 위대한 여성 미술가가 없는 이유에 대해 의문을 제기했다. 그녀는 특히 '무엇이든 존재하는 것은 자연스럽다'는 전제에 도전하며, 미술가로 성공하기 위한 제도적 조건에 대해 조사할 필요가 있다고 주장했다. 그녀는 19세기에는 미술가가 되기 위한 훈련과정에 '누드모델에 대한 깊이 있는 연구가 필수'였다는 사실을 검토했다. 그러나 19세기 여성 미술가들에게는 어떤 누드모델을 그리는 것도 금지되어 있었다. 노클린은 다음과 같이 썼다. "권리를 박탈당한 이 한 가지 불합리한 예―여성 미술도들이 누드모델을 대하지 못한다는 사실―만 보아도, 여성의 재능과 천재성이 남성과 같은 기반에서 성공을 거두기란 제도적으로 절대 불가능함을 알 수 있다." 그녀는 이 근본적 의문에 대해 다음과 같이 대답한다. "그 책임은 우리의 제도와 교육―인간이 의미 가득한 상징, 기호와 신호들의 세계로 진입하는 순간부터 우리에게 일어나는 모든 것을 포함하는 넓은 의미에서의 교육―에 있는 것이다."

1905년 시카고 미술학교의 인체반 수업 기념사진이 1990년 데버러
카스의 개인전 초청장으로 차용▼되었다.

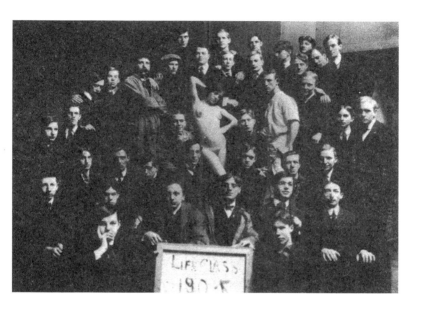

▲ 차용 : 문화연구나 동시대 미술에서도 이 말은 원래의 뜻과 크게
다르지 않게 사용된다. 잘 알려진 문화적 자산이나 텍스트를 허락
없이 빌려와 모더니즘의 '독창'에 대한 숭배를 비웃으며 그 원래의
소유자 내용, 또는 그 지적 소유권에 대항해 새로운 맥락으로 다시
사용하는 행위를 말한다.

20세기 초, 여성들이 미술제작에서 어느 정도 평등한 지위를 얻은 순간들이 있었다. 예를 들어 1918년 이후 소련에서는 알렉산드라 엑스터와 류보프 포포바,▼ 바바라 스테파노바 같은 여성 미술가들이 중요한 회화작품과 무대장치, 그래픽, 의상 디자인 등을 생산했다. 그러나 이는 상당히 예외적인 일로서, 과거의 미술사 책들은 카지미르 말레비치와 알렉산드르 로드첸코, 블라디미르 타틀린 같은 남성 작가들의 업적을 상대적으로 강조해왔다.

류보프 포포바, ‹무제›, 1916~17

▲ 포포바는 서구의 회화 기법과 그녀 특유의 동양적 색채, 키릴 문자 같은 러시아 고유의 형태들을 완벽하게 융합했다. 말레비치의 영향을 받았고, 공식적인 미술사에서는 그 이름이 잘 언급되지 않지만 건축적 구조를 바탕으로 한 구성주의 회화 아방가르드의 실현자로 재평가받고 있다.

알렉산드라 엑스터, ‹에너지의 수호신›을 위한 의상 디자인, 1924▼

▲ 엑스터 역시 공식적인 미술사에서는 별다른 언급이 없지만 러시아의
미래파, 추상화가로서 ‹살로메›(1917), ‹로미오와 줄리엣›
(1921) 등 모스크바에서 공연된 연극의 의상을 디자인했으며
수프레마티즘suprematism의 순수한 추상형태들을 자신의
디자인에 응용했다.

최근에 와서야 프리다 칼로▼와 메레 오펜하임, 스테파노바, 루이즈
부르주아, 에바 헤세, 한네 다보벤 같은 여성 미술가들이 남성
작가들의 지위나 대우와 균형 잡힌 대접을 받기 시작했다. 칼로의
그림은 멕시코 민속과 대중문화, 가톨릭 신화와 초현실주의를
이용해 위대한 아름다움과 공포, 인간의 심약함과 힘에 대한 강력한
이미지들을 창조하고 있다. 아래 자화상에서 그녀는 세 번째 눈에
자신의 남편 디에고 리베라를 그렸으며, 칼로 자신은 오늘까지 모계
전통이 남아 있는 멕시코의 테우안테펙 지역의 전통의상 테우아나
Tehuana를 입고 있다. 칼로는 1920, 30년대에 멕시코의 많은 도시
지식인 여성들이 그랬던 것처럼 멕시코와 인디언 전통, 그리고
여성의 힘과 권력의 상징으로 이 전통의상을 때때로 입었다.

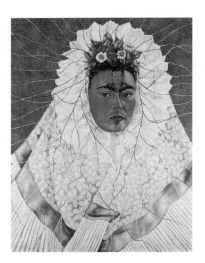

**프리다 칼로, ‹테우아나 의상을 걸친 자화상
(디에고를 생각함)›, 1943**

▲ 멕시코 태생의 칼로는 리베라의 아내로 많이 알려져 있으나 날이
갈수록 페미니스트 미술의 선구자로 높이 평가받고 있다. 그녀는
극도로 세밀한 묘사법을 써서 자신의 자화상을 많이 그렸는데, 이
그림들은 꿈과 현실이 섞여 다분히 초현실주의적 경향을 띠고 있다.
그녀의 모든 작품은 자서전적 성격을 띠고 있으며 남성에게
'보여지는', '아름다운' 여성으로 이상화된 이미지가 아니라 자의식과
고뇌, 희망과 환상이 뒤섞인 '인간'으로서의 여성을 그렸다.

1960년대 말부터 다보벤은 일기와 같은 작품들을 만들고 있다. 그녀의 미술은 그녀 자신만의 독특한 체계에 따라 숫자들과 반복적 표시를 이용한 매일의 제명들로 이루어져 있다. 1971년도 작품 ‹1년에 1세기 One Century in One Year ›에서 그녀는 1년 동안 매일 노트를 1부터 99까지 세어 책으로 만들고 도서관처럼 보이도록 설치했다. 다보벤의 작품들은 매일매일의 기록으로 이루어져, 자신의 임의적인 체계 위에 세움으로써 작가의 삶의 순간들을 반反표현주의적▼ 이면서 강박적이고, 사적이면서도 폭로적인 방법으로 드러낸다.

한네 다보벤, ‹1년에 1세기›, 1971

▲ 반표현주의적: 본문 227쪽의 ‘표현주의자’ 역주를 참고할 것.

근대의 위대한 미술작품을 생각해 보자.

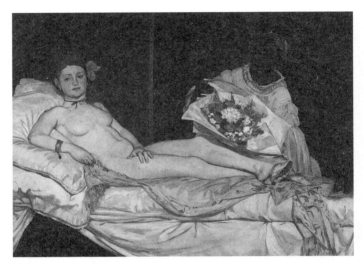

에두아르 마네, ‹올랭피아›, 1863▼

▲ 이 그림은 티치아노의 ‹우르비노의 비너스›와 같이 전형적인
소재인 여신을 표현했으나 그 표현방법의 파격성으로 인해 많은
논란을 일으켰다. 여신의 포즈와 귀부인의 상징인 금팔찌, 이와
대조되는 매춘부의 상징인 목의 검은 리본, 샌들, 그리고 타락한
여자를 상징하는 검은 고양이 등이 섞여 있어 감상자를 혼란에
빠뜨린다. 또한 그림 속의 여인이 감상자를 태연하고 대담하게
응시하고 있는 모습이 현실과 그림 속의 세계 사이에 다리를
놓아주어 이때까지 관습적으로 그려지던 누드에 내재하는 감상적
이상주의를 타파했다.

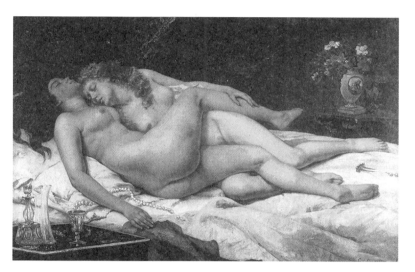

구스타브 쿠르베, ‹잠자는 사람들›, 1866▼

▲ 19세기 말 창녀들 사이의 동성애는 흔한 것이었으며, 쿠르베는
툴루즈 로트레크와 함께 이 소재를 그린 선구자 중 한 사람이다.
이런 그림은 남성 지배 중심의 사회에서 이단적이라는 비난을 받는
동시에, 다른 여느 장르만큼이나 비싼 값으로 팔려 남성 감상자들의
눈을 관음적으로 즐겁게 해준 이중적 역할을 했다.

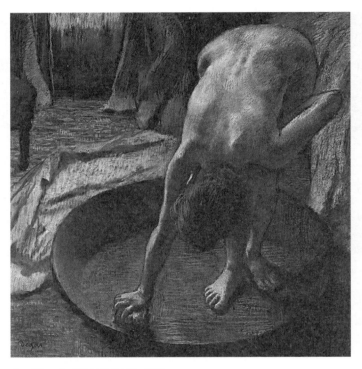

에드가르 드가, ‹목욕통 안의 여인›, 1855▼

▲ 1880년대와 1890년대의 드가는 지친 세탁부, (머리를 빗거나 목욕 후 몸을 닦는 등) 사소한 일상사에 몰두한 중산층 여인과 같이 흔히 볼 수 있는 소재들을 많이 선택했다. 신화에 등장하거나 이상화된 형태가 아닌, 일상적인 주위 상황에 동화된 평범한 누드의 모습이 그의 작품의 특색이다.

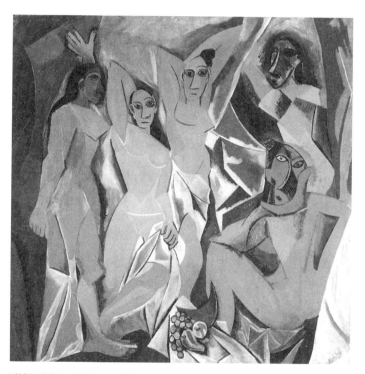

파블로 피카소, ‹아비뇽의 처녀들›, 1907▼

▲ 아비뇽의 사창가에서 영감을 얻어 제작된 이 그림은 일그러지고 분열된 인물과 공간의 표현방식으로 인해 20세기 현대미술의 서막을 연 작품으로 평가받고 있다. 고대 이베리아와 아프리카 조각의 형상과 유사한 여인들의 얼굴 모습은 유럽, 아프리카 문화의 충돌과 통합뿐만 아니라 여성을 동정녀나 흡혈귀 또는 생명을 나누어주는 자나 죽음의 상징으로 동시에 파악하는 분열적 여성관 또는 세계관을 나타내고 있다.

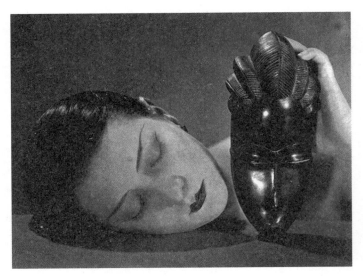

만 레이, ‹키키와 가면(흑과 백)›, 1926

라울 위박, ‹마네킹›, 1938(앙드레 마송의 초현실주의적 마네킹)

제임스 로젠퀴스트, ‹파도들›, 1962▼

▲ 한때 뉴욕의 대형광고 간판을 그렸던 로젠퀴스트는 자신의 경험을
바탕으로 상업미술을 극도로 클로즈업하는 방법을 사용했고, 그 후
단편적인 이미지를 큐비즘적으로 결합시킨 거대한 상업적 기법의
그림을 제작했다.

데이비드 살르, ‹그의 두뇌›, 1984▼

▲ 1980년대 작가 살르는 포르노 잡지 등에서 차용한 누드 여성의
이미지를 사용해 콜라주, 아상블라주, 겹쳐 그리기 등의 기법으로
파편화된 욕망, 분열된 정체성과 도시적 감성을 표현했다. 다른
한편, 여성의 나체를 관음적 대상물로 다룬 구태의연한 측면 또한
존재한다.

피에로 만초니, <살아 있는 조각>,▼ 1961, 우고 물라스 사진

▲ 이탈리아 작가 만초니는 살아 있는 여성의 몸에 서명을 함으로써
'육체 또는 누드' 그 자체를 자신의 예술작품이라고 선언하는 결과를
낳았다.

전통적으로 미술사에서 여성들은 이성인 남성 창작자들과
관객들에게 시선과 욕망의 대상이 되어왔다. 이 사실을 언급하는
것은 이런 미술작품의 업적을 축소하려는 것도, 이를 단순화해 그런
이미지가 여성이기 때문에 무시되어야 한다고 주장하려는 것도
아니다. 오히려 이 이미지들은 많은 이유로, 특히 이 작품들이
창조된 당시의 역사적 순간을 드러낸다는 사실로 인해 중요한
의미를 가진다. 그러므로 이런 작품들은 우리가 보는 것과 보고
싶어한다고 추정되는 것이 무엇인지 더 명확하게 보여 주는, 우리
문화의 렌즈 구실을 하는 것이다.

근대 서구회화의 주요한 전통인 누드화에서 진정한 주역은 그림 앞에 서 있는 남성 감상자다. 여성은 그림이 감상자이자 진정한 연인인 (남성) 소유자를 바라보고 있으며, 그 시선을 충족시키기 위해서만 존재할 뿐 스스로의 욕망을 느낄 수는 없다. 아주 드물게 남성이 함께 묘사되더라도 연인의 몸과 시선의 정면을 향하고 있지 마련이다. 남성은 여성을 본다. 여성은 자기 자신이 보여지는 것을 본다. 이것은 남녀 간의 관계뿐만 아니라 여성이 자기 자신을 폼 방식이다. 여성의 남성적인 이해에 의해 여자라고 규정된다. 여성의 자신에 대한 관계도 결정한다. 여성 이미지에 자리 잡은 내부 관찰자는 남성이며, 여성은 이미 대상이 되어 시혜들이 되는 것이다. 그래서 여성은 자신을 관찰자, 피관찰자 두 가지로 분류해 항상 보여지는 자기 자신을 동시에 주시한다. 대항한 여성 영향을 받게 된다. 단지 서양 누드화의 문제가 아니라, 대부분의 여성 이미지가 유통되는 어느 날에나 이런 분열을 뼈아프게 벗어지지 않았다. 광고나 영화 잡지에서나 높이 여성 이미지의 이상적인 감상자는 항상 남성이로 설정되어 있으며 여성은 자기 자신을 늘 남성에 의해 보여지는 자기이다. (존 버거, 『보는 방법』, 45~64쪽 참조)

바버라 크루거는 대중매체의 이미지를 다시 촬영해 전통적
사고방식에 도전하는 표어들을 달았다.

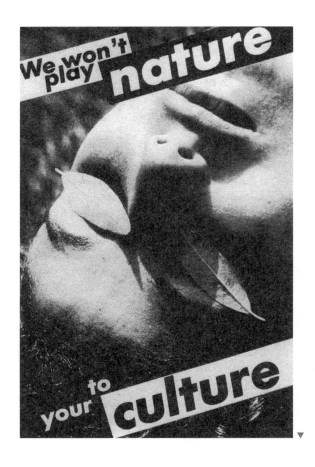

크루거의 주장은 관객의 나머지 절반인 여성의 존재를 인정하자는
것이다.

▲ 텍스트의 내용, "우리는 당신들의 '문화'에 대조되는 '자연' 역할을
하지 않을 것이다"는 여성과 남성, 자연과 문화의 이분법이
실제로는 남성 우월에 기반을 둔 편견의 산물임을 주장한다. 눈을
가린 채 수동적으로 누워 있는 여성은 남성 시각의 대상이 되는
누드의 전통과 그 가치관을 나타낸다.

더글러스 블라우의 ‹대화의 작품›이라는 설치 미술전에서 풍속화를 보는 관람객, 스페로니 웨스트워터 화랑, 뉴욕, 미국, 1993

1980년대 초 많은 여성 미술가들은 전통적으로 창조성이 재능뿐만 아니라 특권에 기반을 둔 것이었음을 드러내 보이려고 했다. 이들 중 많은 이들이 자신들의 매체로 사진을 선택했는데, 이는 사진이 회화에서 남성이 차지하는 절대적 영역에 대한 대안이라고 생각했기 때문일 것이다. 또한 사진술은 덜 직접적인 표현수단으로, 회화나 드로잉보다는 '간접적인' 매체다. 사진술은 기계적 장비와 필름 음화陰畵로부터 이미지를 생산해 내는 화학과정을 요구하며, 원작은 없고 음화에서 만들어진 복제품으로만 존재한다. 모더니즘의 신화에서 회화는 화가의 심리적 삶의 각인으로 믿어졌다. 그래서 회화는 자발적이고 직접적이며, 또한 고도로 축복받은 자기표현으로 여겨졌다.

그러나 그 정의상 매체medium는—다른 모든 형태의 표현 및 의사소통의 형태와 마찬가지로—전달되는mediated 것이다.

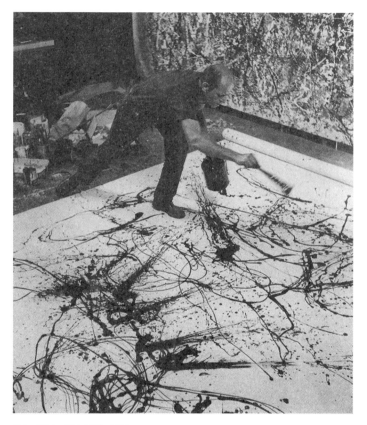

한스 나무스, ‹잭슨 폴록›, 1950▼

▲ 미국 추상표현주의의 대표작가 폴록의 가장 특징적인 '쏟아 붓기' 회화는 선과 튀기기, 물감 흘리기 등으로 이루어져 복잡하게 엉킨 그물과 같은 작품들로 격렬하면서도 거의 우연적인 행위를 통해 만들어졌다. 초현실주의의 '자동기술'에서 영향을 받았다고도 하지만, 이러한 직관적 행위 역시 완전히 우연적일 수는 없으며, 오랜 세월의 연습과 사고를 통해 획득된 절제가 따라야 한다. 그런 의미에서 이런 그림 역시 순수하고 직접적인 자기표현만은 아니다.

1970년대 말과 1980년대 초 셰리 러바인은 위대한 현대
사진작가들의 걸작들을 재촬영했다. 그녀는 에드워드 웨스턴과
워커 에번스, 로드첸코의 작품도 다시 찍었다. 이렇게 함으로써
러바인은 미술가의 절대적 독창성이라는 현대의 신화에 도전한
20세기의 중요한 미술가들 중 하나가 되었다. 러바인은 또한 현대
서구문화에서 창의성과 소유권에 대한 남성의 특권적 관계에 의문을
제기한 여성 미술가 중 한 사람이다.

에드워드 웨스턴, ‹닐›, 누드, 1925

셰리 러바인, ‹에드워드 웨스턴을 따라서›, 1980

그녀는 소유권—과거에는 그 소유대상 안에 여성도 자주
포함되었던—에 대한 남성의 독점적 관계에 도전한 것이다.

비슷한 시기에 신디 셔먼은 '영화 스틸Film Stills'이라고 불리는 중요한
연작을 제작하고 있었다. 이 이미지들을 위해 셔먼은 자신을
전형적인 여성스러운 모습으로 분장하여▼ 촬영했다. 그녀는
창작자로서 자의식을 보여주는 동시에 여성을 미술가의 주체로
쓰는 관습에 대해서도 이야기하고 있는 것이다.

신디 셔먼, ‹무제 영화 스틸›, 1978

신디 셔먼, ‹무제 영화 스틸›, 1979

▲ 분장: 이 분장은 '여성스러움'의 실체에 대한 폭로뿐만 아니라
대중문화 이미지에서의 전형에 의해 인간성의 정체성이 생성되고
좌우되고 있음을 이야기한다.

〈산후産後 기록Post-Partum Document〉이라는 제목을 가진 메리 켈리의
개념적 설치 미술작품과 저술은 아이가 엄마 젖을 떼는 과정을
다루면서, 우리의 주체성이 실상 상호주체성―사람들 간에, 그리고
문화 안에서 존재하게 되는 그 무엇―이라는 사실을 말하고 있다.
켈리의 작품은 주체인식에 대한 현대의 신화를 비판하는 획기적인
것이었다. 그녀의 작품은 개인이 본질적으로 비역사적인 본성을
가졌다고 믿는 자유주의적 인본주의liberal humanism 나 주체가
남성이라고 항상 가정해 버리는 가부장제와 같은 지배
이데올로기에 도전하는 것이다.

메리 켈리, 〈산후 기록〉, 1973~79. 설치, 제레럴리 파운데이션

이 작품은 부모들이 보통 간직하는 아기의 기념물(색이 바랜 아기
구두나 머리카락)과 비슷한 페티시 조각들(담요 조각이나 아기
손을 석고로 뜬 것), 켈리의 생각과 그녀가 나눈 대화들, 아기의
말과 낙서, 글 등이 기록된 그림과 물체, 텍스트로 이루어진 일기다.
이 기념물들은 라캉의 정신분석 이론에 따라 부분부분 나뉘어
정리되어 있다. (라캉은 무의식에 대한 접근—예를 들어 프로이트의
'말하기 치료talking cure'—이 언어를 통해 이루어진다고 정의했다.
그러므로 우리 자신에 대한 자각은 우리의 재현, 즉 우리 문화에
의해 형성된다.) 켈리의 작품은, 그녀와 아기의 가장 친밀하고
사적인 기록들을 정신분석 이론과 결합함으로써 우리의 주체성과
자신에 대한 인식이 개인의 바깥에 있는 것에 어떻게 의존하고
있는가를 탐구하고 있다.

메리 켈리, ‹산후 기록›(세부), 1973~79

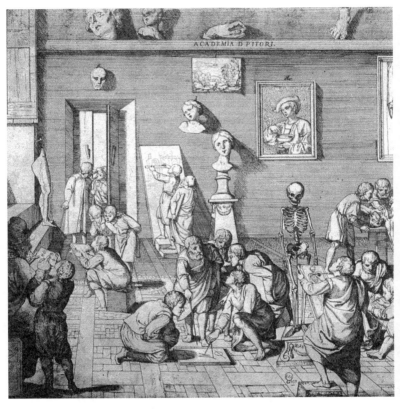

피에트로 프란체스코 알베르티(1584~1638), ‹미술가들의 아카데미›

6 아카데미

"미술은 어떻게 만드는지 배우는 것이 아니다. 미술은 창조하는 것이다"

　이 말은 현대미술의 신화 중 하나다. 16세기에서 18세기까지 회화와 조각은 대부분 아카데미에서 이성적 법칙과 원리에 따라 가르쳤다. 그 당시에는 과학 분야들과 다양한 교양과목, 기계학, 순수미술 등을 가르치는 국가기관인 아카데미가 여럿 있었다.

　아카데미의 기초는 1563년 토스카나 대공大公이 된 코시모 1세의 후원 아래 조르조 바사리가 '아카데미아 델 디세뇨Accademia del Disegno'를 개설함으로써 이루어졌다. 아카데미는 중세부터 화가와 조각가, 수공업자와 건축가를 위해 존재했던 길드guild와 비슷한 조직체를 대신하면서 새로운 전문 교육기관의 형태로 자리 잡았다.

세바스티앵 르 클레르크(1637~1714), ‹프랑스 과학과 순수미술 아카데미, 국왕께 헌납›

16세기 후반기의 아카데미아 델 디세뇨와 메디치가家▼는
17~18세기, 프랑스의 루이 14세 때 가장 정교하고 규범적인 형태로
발전한 아카데미 제도의 미학적, 정치적 원형이 되었다.
17~18세기에 이르러 장 바티스트 콜베르의 주도로 단 한 가지
목적을 위한—즉 왕권을 섬기고 찬양하기 위한—웅장하고도
복잡한 아카데미 체계가 발전했다. 18세기에는 특히 프랑스와 영국,
독일, 이탈리아, 네덜란드, 스칸디나비아 등 유럽 전체에 걸쳐
아카데미가 설립되었다.

군주제와 아카데미의 해체는 공화국이 세워졌던 프랑스대혁명
기간에 시작되었다. 비록 아카데미는—프랑스의 군주제와
마찬가지로—곧바로 재건되었으나, 이때의 해체는 미술교육과
미술에 대한 후원이 군주제나 공공기관이 아닌 사적인 영역에서
지원받는 개인적 사업으로 점차 이동하는 계기가 되었다.

▲ 메디치가: 이탈리아의 명문으로 예술과 학문의 융성에 힘써 '메디치
서클'의 학자들을 지원했으며 고대 미술작품을 수집해 미켈란젤로
등에게 연구할 기회를 주었다.

미술교육의 새로운 전형이 유포되기 시작한 것은 19세기 초 독일에서였다. 미술가가 제자들과 친밀한 관계를 가졌던 개인 화실과 마스터 클래스가 유행하게 된 것이다. 이런 창의성과 영감에 대한 생각은 19세기 초반의 낭만주의에서 싹텄다. 미술을 가르칠 수 있다는 생각은 아카데미나 그 교의와 마찬가지로 의심을 받기 시작했다. 아카데미의 힘은 아직 매우 강력했으나 구체제ancien régime의 권력과 기준은 넓은 의미에서 권위를 점점 잃어가고 있었다. 괴테나 외젠 들라크루아 같은 작가와 미술가들은 아카데미 교육을 비판했고, 19세기 말에 이르러서는 개인주의의 보호막 아래 천재라는 현대적 개념이 지배하기 시작했다.

이는 아카데미와 전시회, 살롱들이 사라졌다는 것이 아니다. 그러나 19세기의 위대한 미술로 꼽는 것들은 대부분 아카데미 제도의 지원을 받지 않은 것들이었다.

19세기 후반부터 개인 화실과 화상, 화랑 전시회, '자유'시장 등이
교육, 후원 및 명성이라는 군주제적 제도를 앞지르기 시작했다.
예를 들어 19세기 중반 프랑스에서 구스타브 쿠르베는 정부가
후원하는 국제박람회장 밖에 자신의 그림을 전시하기 위해 개인
천막을 세웠다. 1867년 에두아르 마네 역시 그의 뒤를 따랐다.
19세기 말에는 미술가들이 아카데미와 그것이 대변하는 모든 것▼을
경멸하는 것은 흔한 일이었다. 폴 고갱은 아카데미의 '구속^{bond-}
^{age}'에 대해 글을 썼다. 폴 세잔은 화가는 오직 자연에서만 배울 수
있다고 믿었으며 '제도나 연금, 훈장은 백치나 불한당, 악당들만을
위한 것'이라고 선언했다. 그리고 제임스 맥닐 휘슬러는 다음과 같이
아카데미를 비하했다. "과연 무엇이 아카데미인가! 신들은
우스꽝스러운 자들을 아카데미에 집어넣는다!"

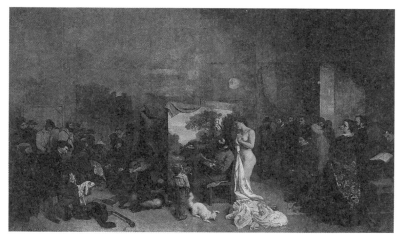

구스타브 쿠르베, ‹화가의 작업실: 나의 미술가 인생 7년 중 한 시기를 나타내는 알레고리›, 1855

▲ 아카데미 미술은 원래 '아카데미의 원칙에 충실한 미술'을 말했으나
19세기 이후 부정한 느낌으로 쓰여 전수된 지식이나 기교에는
충실하지만 상상력이나 진정한 느낌이 부족한 화가나 미술작품을
일컫게 되었다. 이것에 반란을 꾀한 것이 모더니스트나 아방가르드다.

포르투나토 데페로(왼쪽)가 디자인한 미래파▼ 조끼를 입은 마리네티(가운데), 1920경

▲ 미래파: 본래 문법이나 논리 등을 타파해 미래나 기계, 세계를
찬양코자 하는 문학운동으로 시작한 미래파 운동은 미술로
확산되면서 속도와 동시성, 상호침투 등을 강조했다. 이들은
박물관의 미술작품들을 경멸하고 다가오는 전쟁을 찬양하며
정치적으로도 활발한 활동을 벌였다.

20세기에 들어서면서, 중요하게 평가되거나 후세에 영향을 끼쳤다고 간주되는 대부분의 화가들은 1909년에 필리포 토마소 마리네티가 프랑스의 «르 피가로» 1면에 쓴 내용에 동감했을 것이다.

> 미술가들이 매일매일 박물관과 도서관, 아카데미(헛된 노력의 공동묘지이자 십자가에 매달린 꿈이 있는 곳, 그리고 버려진 출발들의 기록들!)를 순례하는 것은 재능과 야망에 취한 젊은이들이 부모의 보호를 지나치게 오래 받는 것만큼이나 치명적이다.... 우리는 그런 것과 관계없다. 우리는 젊고 강력한 미래주의자들이다!

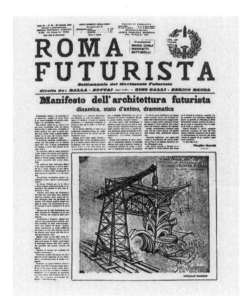

비르질리오 마르키, ‹미래파 건축 선언문›, «로마 푸투리스타», 1920. 2. 29., 1쪽

19세기 말에 이르러 현대의 화상-비평가 체계는 아카데미와 살롱▼들을 대체했다. 그러나 염두에 두어야 할 것은 이 새로운 체계 역시 이윤을 추구하는 개인 기업의 하나로서, 개인의 작품이 의미와 가치를 획득하는 여러 수용제도들—화랑이나 비평, 출판, 개인 컬렉션, 미술관, 대중매체 등—중의 하나라는 사실이다.

뉴욕의 잡지 판매대, 1993

▲ 살롱은 특히 미술과 관련해서 두 가지 의미가 있다. 구체적으로 1726년 파리에서 시작된 전시회(현역작가들의 공식 전시회)로서 아카데미에 의해 조직되었다. 원래는 초대 작가만 참여했으나 19세기에 심사위원들이 작품을 선정하는 제도가 생기고 나서 누구나 출품하게 되어 크게 팽창했다. 대중에게 공개된 대규모 전시회라는 점에서 큰 의의가 있으며, 보수적인 심사위원과 새로운 조류 사이의 갈등이 첨예화되는 장이 되기도 했으나, 19세기 말에는 그 권위와 영향력을 상실한다. 또 하나의 의미는 예술가와 지식인들이 후원자의 집에 정기적으로 초대되어 교류와 토론을 벌이는 모임으로서 17세기 초 파리에서 시작되었다.

‹가난의 팝› 전시회 설치 작업 중인 지넷 잉그버만과 파포 콜로, 엑시트 아트▼ 뉴욕, 1993

▲ 엑시트 아트: 뉴욕의 대표적인 대안적 전시공간으로 미술과
 '전시'의 관계와 맥락을 항상 새롭게 규명해 보려고 노력하는 단체다
 (260쪽 역주 참조).

메트로폴리탄 미술관, 뉴욕, 1993

7 박물관

우리가 오늘날 알고 있는 형태의 박물관의 기초는 18세기 말과
19세기 초에 확립되었다.

서구 문명사를 통해 대학과 교회, 귀족계급은 지속적으로
그림이나 인물들을 수집해 왔으나, 이러한 수집품들은 현대의
박물관 수집품과는 매우 달랐다.

16세기와 17세기에 유럽의 걸쳐 학자와 귀족들은 그림이나
인물상 외에도 갖가지 신기한 물건이나 희귀종들, 과학기구,
이국적인 느낌의 보물, 책, 일상용품, 동전, 지구본 등을 모아
'신기한 방 Wunderkammen' 또는 '미술의 방 Kunstkammen' 등을 만들었다.
티롤의 페르디난트 대공은 암브라스 성에 궁정화가 프란체스코
테르키오가 그린 초상화들뿐만 아니라 벌새의 날개로 만든
모자이크, 푸른 태피터 taffeta 천으로 만든 대臺 위에 놓인 암수
독말풀, 조각된 체리의 씨 등을 포함한 컬렉션을 갖고 있었다. 그의
갤러리 천장에는 박제된 뱀과 악어, 새와 선사시대 동물 뼈가
걸려 있었다.

17세기 밀라노의 만프레도 세탈라는 현미경과 망원경, 동물 박제, 뼈 표본, 희귀 물건, 골동품, 책, 그림, 조각들로 이루어진 컬렉션을 만들었다.

만프레도 세탈라의 ‹신기한 것들의 방›, 밀라노, 파올로 마리아 테르차고의 『미술관 또는 갤러리』에서, 1666판

박물관 혹은 미술관은 18세기 말 성립된 부르주아 문화이며 그건 장치인 동시에 그 이전의 왕권이 함권의 병권대에 남아 있는 잔재이기나 떠나 아다. 박물관의 전 단계로서 개인 컬렉션은 이미 르네상스 이후에 나타났나 만 본격적인 대규모 박물관이사의 시대야 표상이다. 박물관은 1820년경 앞후 귀족의 쾌락서 공공의 박물관으로 이행했으며, 회화·조각을 판테에서 지영하는 미술관의 출연으로 자율적인 영역으로서 예술개념의 성립과 동시에 이루어졌다. 인간의 가장 고상한 모습을 미술관은 항상 교의나 성직을 연상시켰고 또

17세기의 가장 위대한 컬렉션 중 하나는 프라하의 루돌프 2세가 수집한 것이었다. 루돌프 황제의 '미술의 방'에는 맘모스의 상아, 화석, 조개, 거울, 렌즈, 터키 및 헝가리의 말 재갈, 알브레히트 뒤러와 피터르 브뤼헐 1세의 풍경화, 이탈리아의 드로잉과 판화 등이 있었다. 황제는 또 주세페 아르킴볼도에게도 많은 정물화를 의뢰했다. 전시품 중에는 하마의 이빨과 자동인형, 심지어는 '하늘에서 헝가리의 폐하 진지로 기적적으로 떨어진 고운 베일'도 들어 있었다. 학자들은 이러한 것을 수집한 논리가 현대인들에게는 이해할 수 없는 일이라고 말한다. 예를 들어 한 곳에는 조각상이, 그다음에는 조개껍데기가, 그다음에는 인도에서 가져온 물건들이 들어 있는 식이었다.

이런 수집품들의 의미는 우리와는 다른 질서를 따르고 있었다. 황제의 컬렉션 목록은 1966년 처음 출판된 미셸 푸코의 중요한 저서 『말과 사물』의 유명한 단락을 연상시킨다.

푸코는 '중국의 한 백과사전'의 기입 사항을 묘사한 호르헤 루이스 보르헤스의 소설 한 부분을 인용했다.

> 동물들은 (a) 황제의 소유와 (b) 향유를 바른 것
> (c) 가축 (d) 젖을 빠는 돼지들 (e) 인어 (f) 전설적인
> 동물들 (g) 길을 잃은 개들 (h) 현재의 분류에 포함된
> 것들 (i) 미친 동물들 (j) 수를 셀 수 없는 것들
> (k) 낙타털의 세필細筆로 그린 동물 (l) 그 외 (m)
> 물병을 금방 깬 것들 (n) 멀리서 보면 파리같이 보이는
> 것들로 구분된다.

푸코는 다음과 같이 쓰고 있다. "이 놀라운 분류를 통해 우리가 곧 이해할 수 있는 것과 이 우화로 인해 다른 사고체계들이 이국적 매력으로 보이는 것은, '이러한 체계'를 결코 생각하지 못하리라는 우리의 한계 때문이다."

푸코는 이 중국 백과사전의 논리를 결코 이해하지 못할 우리의 한계에 대해 쓰고 있는 것이다. 푸코는 자신의 연구분야를 '지식의 고고학'이라고 불렀으며, 이는 어떤 의미에서는 무의식 중에 남아 있으면서 특정한 시기의 생각이나 생활의 구조를 이루는 질서에 대한 연구라 할 수 있다. 푸코는 지난 500여 년간 서구의 위대한 몇몇 시기를 구분하면서, 18세기 말과 19세기 초―내가 이 책에서 '근대'라고 구분 지은―에 새로운 질서가 시작되고 있었다고 설명한다.

푸코의 책은 우리가 자신과 세계를 보고 이해하는 방식의 한계에 대한 것이다. 근대의 학자들이 루돌프 황제가 자신의 컬렉션을 어떻게 보고 이해했는지 알 수 없는 것과 마찬가지로 우리가 이 중국 백과사전 목록의 논리를 분석하는 것도 불가능하다.

우리는 현대라는, 우리의 제도와 자신에 대한 개념, 심지어 주변 사물들을 정리하는 방식까지 결정짓는 특정한, 그러나 항시 변하는 사회질서 내에 살고 있는 것이다. 현대에는 16세기나 17세기의 컬렉션과는 달리 오직 미술작품만을 위한 공공 박물관이 있다. 현대 박물관의 최초는 1822~30년에 지어진 베를린의 구舊박물관(알테스 박물관)이다.

　이 구박물관은 미학적인 아름다움을 지닌 사물들을 전시하고 보존하기 위한 기관이었으며, 우리가 요즘 이해하고 있는 박물관의 시초였다. 구박물관은 실용적인 연구나 상쾌한 기분전환을 위한 곳이 아니라 고급미술을 보존하기 위해 마련된 곳이었다.

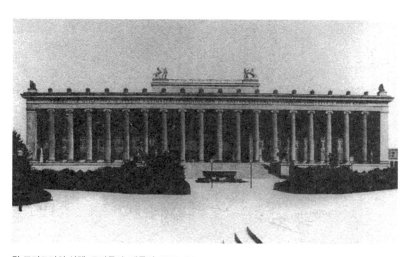

칼 프리드리히 싱켈, 구박물관, 베를린, 1822~30

물론 18세기 말 이전에도, 회화와 조각상을 위한 화랑들이 있었다. 그러나 '신기한 방'과 마찬가지로, 이 화랑들의 기능은 현대의 상업적 혹은 비영리적 화랑들의 기능과는 구별되었다. 예를 들어 그림들은 화랑 전체에 가득 쌓여 있었다. 이 그림들의 기능은 장식적인 분위기를 생생하게 만들어내는 것이었다.

이 이미지는 그림을 방 크기에 맞추기 위해 자르고 있는 모습이다. 이러한 모습은 18세기에는 흔한 일이었다.

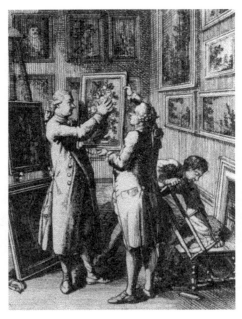

다니엘 호도비에츠키, ‹그림 애호가들›, 1770경

순백색의 벽 위에 눈높이에 맞춰 그림을 거는 관습도 상대적으로
새로운 것이며 1930년대에 이르러 제도화되었다. 카지미르
말레비치는 1915년 러시아의 유명한 '0.10. 최후의 미래파 전시회
0.10. The Last Futurist Exhibition'에서 자신의 추상화들을 다음과 같이
걸었다.

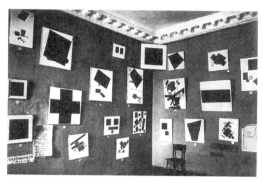

뉴욕 현대미술관의 초대 관장인 앨프리드 바는 1929년 이 미술관의
첫 전시회 '세잔과 고갱, 쇠라, 반 고흐 Cezanne, Gauguin, Seuart, and van
Gogh'를 다음과 같이 배치했다.

1980년대 포스트모던 미술관의 시대에 들어서면서 미술작품을 보고 감상하는 방식에 변화가 일어나기 시작했다. 미술관들은 더 이상 칼 프리드리히 싱켈의 구박물관과 같이 미학적 걸작들의 진열과 감상만을 위한 시설들이 아니었다. 구박물관의 신고전주의적 파사드façade와, 각종 기업이 후원한 대히트 전시회들을 선전하는 대형 걸개들로 뒤덮인 메트로폴리탄 미술관을 비교해 보라. 메트로폴리탄 미술관 같은 박물관들은 이제 전시실 외에도 기념품 가게와 서점, 식당과 카페들로 구성되어 있다. 1980년대 말에 많은 미술관들은 일부 전시장에 독서방을 마련해 방문객들이 쉬거나, 카탈로그나 전시와 관련된 다른 책들을 볼 수 있도록 했다. 또한 연구용 컬렉션 역시 1980년대에 흔히 볼 수 있게 되었다. 일반적으로 이러한 컬렉션들은 이전에는 창고에 들어 있었으나 이제는 평범한 보호 상자들과 보관용 선반 위에 공개적으로 전시되고 있다. 포스트모던 미술관의 이러한 모습이 이전의 현대 박물관에는 없었다는 것이 아니라 그 성행의 정도와 다양성에 큰 변화가 일어났다는 것을 보여 준다. 박물관에 가는 기회가 있으면 미술을 감상하는 시간과 먹고, 쇼핑하고, 읽고, 사교활동을 하는 시간을 한번 비교해 보자.

뉴욕 현대미술관에 있는 디자인 상점 외부, 뉴욕, 1993

요한 빙켈만의 초상, 그의 저서 『고대미술사』의 동판 전면화,
1764

8 미술사와 모더니즘

미술관과 화랑, 미학, 예술이란 용어와 마찬가지로 미술사art history 역시 근대의 발명품이다.

1764년 요한 빙켈만이 『고대미술사』를 출판했다. 이 책은 미술사라는 학문 영역의 기초를 제공했으며 이후에도 미술에 대한 글로는 가장 영향력 있는 모델이 되었다. 빙켈만의 중요한 공헌은 미술을 '양식style'이란 측면에서 다루었다는 것이다.

빙켈만은 그리스와 로마의 미술을 태동, 발전, 쇠퇴, 즉 고대 그리스 양식과 초기 고전 양식, 후기 고전 양식, 로마의 모방과 쇠퇴라는 시기의 연속으로 연대기화해 분류했다.

빙켈만 이전의 회화와 조각에 대한 역사는 미술가 개인의 일화 같은 것들을 모은 것에 불과했다. (예외로는 바사리의 유명한 개인전기 모음집, 『미술가들의 생애』(1550)의 세 장에 대한 서문이 있다. 이 서문은 이탈리아 미술가들의 작품을 전대前代의 회화와 조각의 발전, 세련화로 소개하고 있어 어떤 의미에서 근대적 모델의 원형으로 평가되기도 한다) 빙켈만의 미술사는 서로 다른 시대의 회화와 조각에 대해 결국 미술의 본질이 유기적, 논리적으로 발전하는 그 무엇으로 묘사하고 있다.

근대의 제도들이 빙켈만의 생각을 받아들이는 방식도 매우 흥미롭다. 이 책이 1764년 처음 출판되었을 때는 단순히 골동품에 대한 정보를 제공해 주는 정도로만 여겨졌다. 그러나 1790년대와 1800년대 초에 이르러 빙켈만의 저서는 역사를 쓰는 방식으로 인정되었다.

빙켈만의 책은, 과거를 성장과 쇠퇴라는 차원에서 정리하고 있다는 의미에서 초기 근대사에서 획기적인 것이었다. 그의 양식사는 후에 레오폴드 폰 랑케나 에드워드 기번 같은 실증주의적 역사관의 모델이 되었다고도 한다. 어떤 의미에서는 우리가 이해하는 역사 역시 근대에 발명된 것이다. 19세기에는 문명이 시간을 통해 이어지며 선형적linear으로 성장을 하는, 진보하고 쇠퇴하는 그 무엇이라고 보는 것이 '근대적'이었다.

초기 근대미술은 근대 초기의 사회구조를 이루는 유기적이고 진보적이고 자기반영적인 질서를 재현하고 있다. 20세기 초반까지의 근대미술사는 사실적이고 환영적인 재현에서 더 추상적이고 '관념적인' 이미지로의 점진적인 발전의 역사다.

근대미술에 대해 우리가 알고 있는 것을 생각해 보자.

카스퍼 다비트 프리드리히, ‹안개 낀 골짜기와 리젠게비르의 풍경›, 1812경

클로드 모네, ‹아르장퇴유의 풍경, 눈›, 1874~75

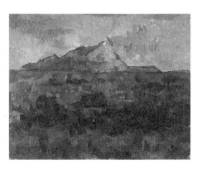

폴 세잔, ‹레 로브에서 본 생트빅투아르 산›, 1902~1906

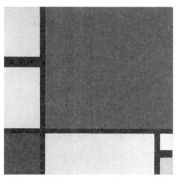

피트 몬드리안, ‹적, 황, 청의 구성›, 1930

이와 유사한 선형적인 발전은 모더니즘 대가들의 양식적 발전에서도 볼 수 있다. 몬드리안의 작품이 한 예다.

피트 몬드리안, ‹진 근처의 나무들›, 1908

피트 몬드리안, ‹나무›, 1912

피트 몬드리안, ‹부두와 바다›, 1914

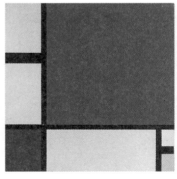

피트 몬드리안, ‹적, 황, 청의 구성›, 1930

초기 근대미술은 매우 분명한 방향으로 발전해 갔다. 형식과 내용, 양자 모두 어떤 의미에서 그것의 가장 본질적이고 이상적인 표현으로 진보했다. 예를 들어 미술가들이 추상적으로 그리기 시작한 1910년대 중반에는 회화가 그 '본질'에 다다른 것으로 이해되었다.

위 작품은 칸딘스키의 1913년 작품인 ‹구성 Composition ›이고, 아래 작품은 말레비치의 1915년 작품인 ‹검은 네모 The Black Sqare ›다.

몬드리안은 자신의 그림을 수직과 수평, 세 가지 원색─적, 황, 청─과 흑백만으로 축소시킴으로써 그림의 구성요소들을 시각의 본질로까지 환원시켰다고 생각했다. 말레비치나 칸딘스키처럼, 몬드리안 역시 추상미술이 근대세계의 유일하고 특별한 보편적 언어라고 믿었다.

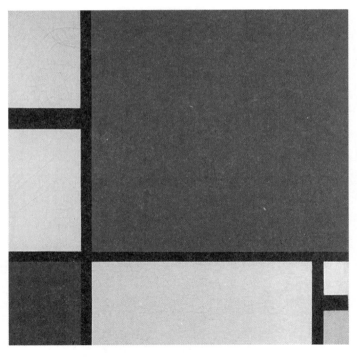

피트 몬드리안, ‹적, 황, 청의 구성›, 1930

많은 추상화가들은 추상미술의 순수함과 완벽성, 조화, 균형이
관객들을 심오하게 감동시켜 이 그림들이 근대세계에 형이상학적
위안을 줄 수 있다고까지 믿었다.

칸딘스키는 『예술에서의 정신적인 것에 대하여』란 책에서
자신의 추상화에서 나타내고자 한, 어떤 시대의 보편적 정신에 대한
자신의 생각을 설명하고 있다.

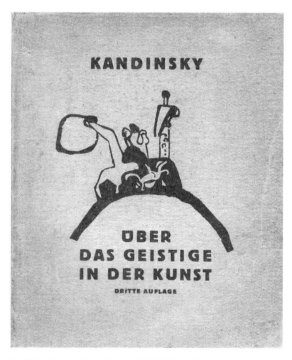

바실리 칸딘스키, 『예술에서의 정신적인 것에 대하여』의 표지그림,
1912(실제 출판은 1911)

그러나 20세기 초기 추상미술에는 크나큰 모순이 있다.
이 창작품들은 시각의 본질을 그리고자 하는 시도이며, 이러한
형태로만 볼 수 있는 형이상학적 사실성을 재현하고자 하는 것이다.
그러나 그것은 동시에 추상의 한계를, 그리고 어떤 의미에서
미술제작의 한계를 보여 주고 있다. 결국 추상은 그림이 단지 캔버스
위에 그려진 물감일 뿐이란 사실을 보여 주게 되었다. 이는 20세기
초 추상미술의 심각한 모순 중 하나다.

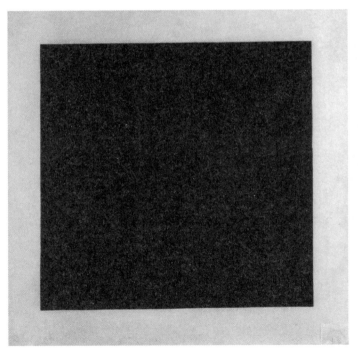

카지미르 말레비치, ‹검은 네모›, 1915

이 역설을 인식한 많은 미술가들은 미술이 보다 직접적으로 현대
생활의 질문과 부조리에 대면할 것을 원했다. 이들의 생각은 의심할
나위 없이 제1차 세계대전의 혼돈 속에 허덕이고 있는 유럽의 상황에
자극받은 것이며, 이에 다다이스트들이 창조적으로 실험하도록
이끌었다. 전쟁 마지막 해인 1918년 독일에서 다다이스트 리하르트
휠젠베크는 다다의 선언문 중에서 다음과 같이 말했다.

> 우리의 가장 중요한 관심사의 표현이어야만 하는
> 미술에 대한 기대를 표현주의가 채워줬는가?
> 아니오! 아니오! 아니오!
> 표현주의자들이 살 속 깊이 삶의 본질을 불태우는
> 미술에 대한 우리의 기대를 채워주었는가?
> 아니오! 아니오! 아니오!

1920년 6월 부르크하르트 미술관에서 열린 베를린 다다 전시회

이 모순은 후에 20세기의 많은 추상화가들도 주목해 왔고 또 작품에서도 의문을 제기한 것이다. 예를 들어 1960년대에 프랭크 스텔라가 자신의 검은 그림들을 만들기 시작했을 때, 그는 그림이 '추상표현주의'와 같은 '필기체'가 되길 원한 것이 아니라 '물감이 원래 깡통 속에 든 상태와 같이 그 자체로 있었으면' 좋겠다고 했다.

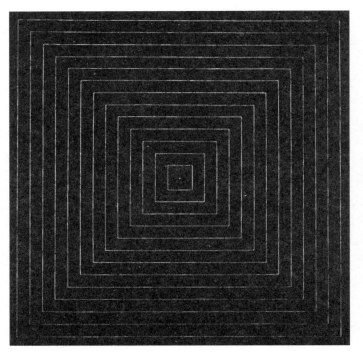

프랭크 스텔라, ‹제10호 섬›, 1961

이는 1983년 앨런 매컬럼이 제작한 '대용그림surrogate painting'들이다.
이 작품은 하나씩 주조casting해 제작된 석고 틀로, 마치 추상화와 그
액자처럼 보이도록 색칠한 것이다. 창작의 독창성과 미술의 의미에
관해 이 작품이 제기하는 문제는 무엇이겠는가?

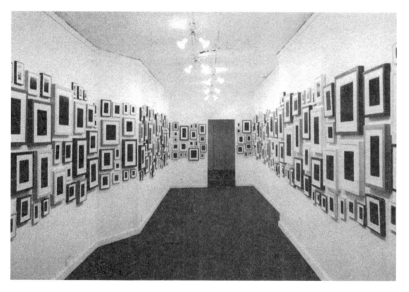

앨런 매컬럼, ‹석고 대용품›, 1982~84, 뉴욕 시의 캐쉬/뉴하우스 화랑 설치, 1985

20세기에는 진보와 발전이라는 초기의 현대에 대한 개념이 무너지며, 이 붕괴가 20세기 미술에서 시각화되는 모습을 우리는 볼 수 있다. 미술가들은 자신을 반복하며, 기존 양식을 재활용하고, 연작을 제작하며, 똑같은 것을 여러 개로도 제작한다. 선형적인 '독창성originality'은 사라지게 된다.▼

카지미르 말레비치, ‹검은 네모›, 1915

애드 라인하르트, ‹추상화›, 1960~66

앨런 매컬럼, ‹대용그림›, 1978~80

▲ 20세기 현대 미술작가들 중에는 아무런 이미지가 없는 검정색이나 한 색깔만의 그림을 작품이라고 내세운 예가 무척 많다. 1915년 이후 반복해서 나온 몇 개의 검정색 그림이 그 예다.

20세기 초, 추상화가들은 이상주의적이었고 유토피아를 꿈꾸었다. 그들은 근대세계를 위한 보편적 언어 창조를 위해 사물이나 이야기, 민족이나 역사 등에 대해 언급하지 않았다.

그러나 이러한 관념적 이미지들의 침묵과 형태의 순수함이 반드시 형이상학적 세계를 본질적, 절대적으로 재현하는 것은 아니었다. 대신, 추상양식은 그 작품에 사용된 재료만을 시각적으로 두드러지게 했다.

추상미술은 근대세계의 보편적 언어가 되기보다는 몇몇 지식인만이 이해하고 감상할 줄 아는, 신비하고 비밀에 쌓인 주제가 되었으며 그 사정은 오늘날도 마찬가지다. 이 점이 바로 모더니즘의 실패이자 추상미술의 실패라고도 할 수 있다.

미술사의 연대기적 서술방식이나 양식의 변천에 입각한 시간은, 또 많은 시간을 미술에 의거해 진보하는 것이며, 인간이 그 발전의 주역이라는 역사주의적, 진화론적 세계관과 떼어놓을 수 없는 것이다. 그 '자체'의 발전과정을 다루는 (정통) 미술사의 방법론에 대해 비판적인 저자는 그 대안으로 사회와의 관계 속에서 다루는 마르크스주의적 방법론, 최근의 기호학적 미술 담론을 밝히는들은 사가, 페미니스트적 미술 비판 담론 작업이 함께에 이 책의 내용을 진행한다. 한편, 저마다 이로보이는 '작품의 장'이라는 보편성을 토대가나 작품세계, 작가의 이로보이는다, '작품의 장'이라는 보편성을 토대로 하나의 일관성 있는 연속적 역사로 정리되었다. 이렇게 본래 갖고 모더니즘은 보편적이고 그 마역이 아니라 고상한 것으로 변해가고 미술관, 미술시장 등이 제도가 발전됨에 따라 관료제 문화, 기계적으로 정착되었다. 영속성 역사성의 연속, 아방가르드 등의 신화, 그 근대의 역사 등이 했던 모더니즘이 근과 했던 실제로는 지난 10~20년 사이에 역사속에 대한 해체주의적 접근, 페미니즘 이론, 문화인류의 방법 등의 여러 경로를 통해서 그 근 대성의 의심받아 왔다. 신의 죽음만이 아닌, 예술 가의 창의력으로, 종교적 경험이 예술적 경험으로 대체되었던 분석을 보인다면, 예술작품과의 만남이 이간이 아방가르드의 제도화였던, 보 예술적 창의력이 문화에서 불가결한 또다적 승화를 놓는다면, 보 예술가 창의력이 문화에서 불가결한 창의력의 개성, 자기표현은 예술교육에서 최고 덕목으로 받고 하게 하는 오늘날의 버려진적 믿음으로 그 근원에 있음을 알 수 있다. 창의력의 개성, 자기표현은 예술교육에서 최고 덕목으로 받고 하게 자리 잡은 것도 제2차 세계대전 이후의 현상이었다.

그런데 실상은 현대미술의 타자 the other▼ 라 할 수 있는 대중문화가
현대의 보편적인 언어가 된 것이다.

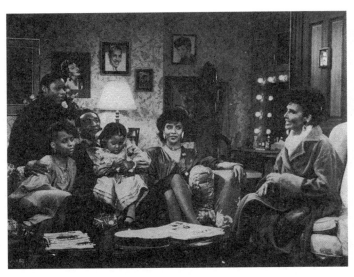

1980년대 텔레비전 시리즈 ‹코스비 쇼›의 이미지, 초대 손님 레나 혼과 함께

▲ 타자: 문자 그대로, 내가 아닌 모든 다른 사람이기 때문에 서구
중심, 남성 중심의 입장에서는 타자가 여성이거나 유색인종, 동성애
집단이며 항상 두렵고 지배해야 할 대상으로 간주되었다. 이 용어의
유래는 시몬 드 보부아르의 『제2의 성』에서 여성을 남성의 타자로
규정한 데 있으며, 구조주의 영향을 받은 문화이론에서는 이
‘타자’가 역으로 ‘나’를 반영하고 정의하는 것으로 보기도 한다.

이는 몬드리안 작품의 아름다움과 업적을 격하시키는 것이 아니다. 비록 추상화가 근대세계를 위한 형이상학적 구원을 제시하지는 못했다고 하나 이 미술들은 너무나도 강한 확신과 믿음을 갖고 그려졌기 때문에—나는 몬드리안의 작품을 볼 때마다(뉴욕의 현대미술관에 걸린 이 작품과 같은), 그리고 그 형태의 단순함과 완벽한 균형감각, 찬란한 구성을 볼 때마다—여러 면에서 몬드리안이 옳았던 것이 아닌가 하는 생각이 든다.

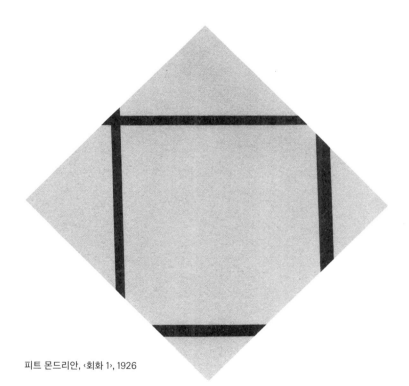

피트 몬드리안, ‹회화 1›, 1926

그러나 몬드리안의 미술이 의도했던 바는 이루어지지 않았다. 몬드리안의 그림이 아니라 코카콜라의 상표가 현대세계의 보편적 상징이 된 것이다.

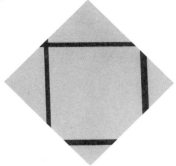

피트 몬드리안, ‹회화 1›, 1926

누구든지—뉴저지의 교외나 아마존 강가의 마을에 살든지 또는 도쿄 시내 중심에 살든지—코카콜라를 알아보며, 또 마시고 싶어한다.

바르셀로나 올림픽때 방송되었던 코카콜라 텔레비전 광고의 한 장면, 1992

그러나 뉴저지나 아마존 밀림에 사는 이들 중 과연 몇 명이나 1920년대 몬드리안의 그림을 보았을까?

코카콜라 광고, 서울, 한국, 1988

메트로폴리탄 미술관의 관광객들, 뉴욕, 1993

9 아방가르드와 대중문화

미술은 당연히 19세기에 발전된 현대사회 구조의 한 단면일 뿐이다.
미술이란 분야를 대중문화와 분리된, 현대 시각문화의 이른바
'대분할'▼에 의해 형성된 영역으로 이해할 수도 있다. 그러나 이러한
'대분할'은 상호 침투적이면서도 계속 변화하는 것인 만큼, 미술과
대중문화는 각각 서로를 정의해 주면서 동일한 역사적 지위를
차지하게 되는 것이다.

▲ 대분할the great divide: 고급문화와 대중문화의 '대분할'이
 성립된 것은 모더니티 문화의 큰 특징이다. 그래서 그 양자의 대립과
 구분이 모호한 동시대의 문화를 '포스트모던' 현상의 한 면으로 보는
 시각도 있다.

화랑이나 미술관의 상업적 대립항▼은 부티크boutique와 백화점이다. 이 모든 제도들은 19세기에 발전하였다.

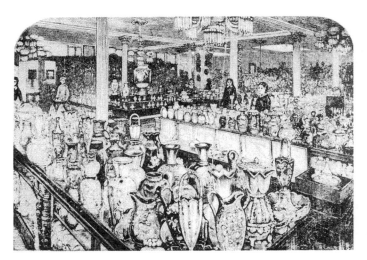

메이시 백화점의 순수미술, 도자기, 은그릇류의 전시실, 14번가, 뉴욕, 1883

▲ 상업적 대립항: 미술관은 화랑을 체계화-제도화한 것이며, 백화점은 작은 가게boutique를 체계화-제도화한 것이란 의미다.

전시회 디자인과 상업적 디스플레이 기술은 역사를 상호 공유하고
있다. 공공으로 전시된 물건들을 구경하는 것은 현대 시민들이
즐기는 수많은 여가 활동 중의 하나다. (여가—개인의 삶을 평일과
주말로 나눈—라는 개념 역시 현대의 산물이다. 만약 현대 이전의
유럽에서 당신이 귀족이었다면 삶은 주로 여가가 되는 것이지만,
하인이었다면 종교적 휴일이나 전통적 축제를 제외하고는 항상
일해야만 했다.) 윈도 쇼핑이나 화랑을 방문하는 등의 현대적
소일거리들은 어떤 의미에서 동전의 양면이라고 할 수 있다.

앨런 매컬럼, ‹50개의 완벽한 매개물›, 1985~89, 에인트호번의 반 아베 미술관 설치, 1989

아래의 그림은 비록 실제로 지어지진 않았으나 카를 프리드리히 싱켈이 디자인한, 수많은 작은 가게들로 이루어진 상점가 카우프하우스Kaufhaus다. 이 상상의 카우프하우스는 후에 백화점의 선구자가 되었다고도 볼 수 있다. 이 웅장한 상점의 회랑을 위한 싱켈의 디자인은 1822년 시작되어 1830년 완공된 구박물관과 유사한 점도 많다.

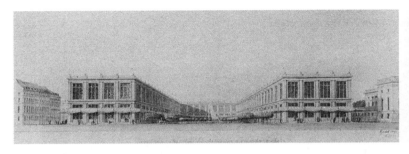

카를 프리드리히 싱켈, ‹카우프하우스›, 1827

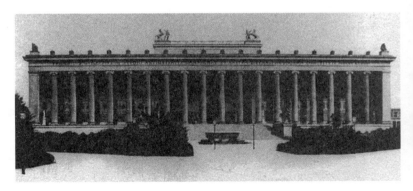

카를 프리드리히 싱켈, 구박물관, 베를린, 1822~30

이 사진은 백화점 내부가 아니라 1952년 뉴욕 현대미술관에서 열린
'좋은 디자인Good Design' 전시회다.

18세기 서구에서 고급문화는 귀족층의 특권이었다. 우리가
순수미술이라고 여기는 것은 궁정생활에 필요한 장식 소품들이나
그 생활배경과 동의어라고 할 수 있다. 우리가 대중문화▼라고
여기는 것은 민속전통—즉 공예, 시, 노래 등—과 유사한 것이다.
귀족적 유산과 민속전통은 한 세대에서 다음 세대로 계속
보전되었다. 현대에 들어와서는 산업혁명과 사진술, 영화, 라디오,
컴퓨터, 텔레비전과 같은 신기술이 특정 계급이나 지역에 한정되지
않는 대중문화를 창조하는 데 큰 도움을 주었다. 20세기의
대중문화는 국제적인 것이 되었고, 항상 변화에 민감하며, 확장되는
시장과 관중을 위해 새로운 제품을 끊임없이 제공한다.
현대미술에서 '독창성'이 중요한 기준이 되었던 것처럼 이제는
'새로움'이 대중문화에서 찬양받게 되었다.

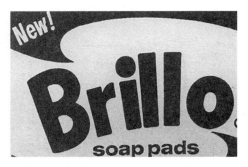

앤디 워홀, ‹브릴로 상자›(세부), 1964

▲ 대중문화: 19세기 유럽의 대도시에서 새로 형성된 노동계층에
약간의 여가 시간이 생겨나자 오페라나 고전음악, 상류사회의
문학이나 미술이 아닌, 좀 더 수월하게 접할 수 있는 문화형태—
만화, 광고, 연애소설 등—에 대한 욕구가 생긴 데서 비롯했다.
19세기 후반 이후 고급문화와 대중문화가 뚜렷이 갈라진 것이
모더니즘 문화의 중요한 특색이긴 하지만 그 교류는 끊임없이
있어왔다. 동시대의 삶을 묘사하는 것을 중요시한 현대미술의
초기에서도 대중문화를 주제로 한 것이 많은데, 서커스나 카바레는
인상주의 화가들의 중요한 소재이기도 했다. 툴루즈 로트레크나
피에르 보나르 같은 화가들도 공연 포스터를 그렸으며 입체파,
다다의 미술작품에서도 신문, 광고 등에서 많은 영감을 끌어냈다.
대중문화를 주제로 택한 팝 아트나 일련의 포스트모더니즘적 경향은
그런 구분 자체를 무의미하게 만들었다.

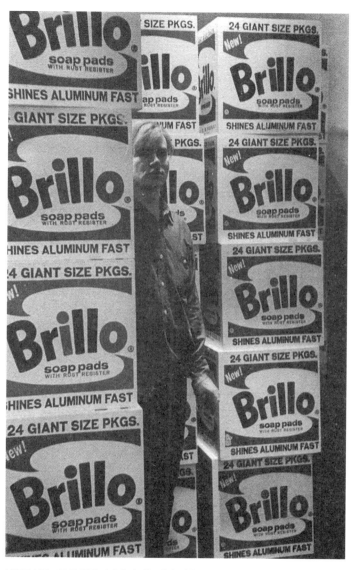

브릴로 상자▼로 된 작품 사이에 서 있는 앤디 워홀, 스테이플 화랑, 뉴욕, 1964▼

▲ 설거지용 수세미 제조업체인 브릴로의 제품 포장상자를 쌓아놓고 미술작품으로 만든 것이다. 현실에 대해 무비판적이며 소비문화를 찬양하는 팝 아트의 성격이 드러나고 있다.

20세기 초의 미술은 대중매체의 발전과 연결지어 이해해야 한다. 20세기의 전반기 동안 미술가들은 근본적으로 새롭고 더 나은 현대세계를 창조하기 위해 대량생산과 관련된 새로운 기술들—사진술, 발전된 그래픽, 인쇄기술, 라디오, 영화 등—을 사용하고 싶어했다. '새로운 시대'에 대한 관심과 혁명적인 문화변동은 추상의 발전과 무관한 것이 아니었다.

많은 미술가들이 추상을 실험하고 있을 무렵인 1913년을 전후로 또 다른 이들은 미술의 문화적 파급성, 바꾸어 말하자면 미술의 제도적인 한계를 깨닫기 시작했다. 미술가들은 문자 그대로, 그림의 '사각틀'이라는 한계를 넘어서 무언가를 찾기 시작한 것이다.

인상파의 성공은 이미 그러한 시각적 아방가르드 미술이 되는 미술 자체예술의 자연스러운 근간되지자 대중문화와 키치를 사용하는 충규 화에 통합되어, 제도에 편입하려는 미술은 만연해 있던 예술시장, 말하 자면 간수록 아방가르드 미술은 그 대중적 성격을 상실해 갈 수도 있다 는 대중적 성격을 만연한 미디어에 파묻혀, 제도에 편입되어 버리면 많 은 관, 대중매체에 이용당하는 결과를 낳았다. 19세기 중반까지 시각예술은 여러 가지 이해를 담아내는 결과를 낳았다. 그러나 중반까지 시각예술은 여러 가지, 외야, 조각이었다. 오늘날

조르주 브라크와 피카소의 그림들은 1911년과 1912년을 지나면서 거의 비슷해진다. 그들은 현대미술의 양식 중에서 가장 유명한 입체파 양식에 몰두하고 있었다. 그들은 입체파라는 새로운 '양식'을 함께 창조함으로써 양식의 유효성에 관한 문제를 제기하게 되었다. 거의 동일한 그림을 그림으로써, 그들은 미술적인 공헌을 판단하는 가장 중요한 기준, 즉 유일하고 독창적이며 '서명'과 같은 양식을 창조해 내는, 미술가 개인의 능력이라는 문제에 도전했던 것이다. 브라크와 피카소는 미술의 천재가 자신의 양식에 대해 가지는 절대적인 권위를 해체하고, 창조성을 둘러싼 근대 초기의 신화들의 유효함에 대해 의문을 제기했다. 브라크와 피카소가 협동으로 작업한 '분석적 입체파Analytic Cubism' 프로젝트는 우리가 자신과 세계를 이해하는 방식과, 또 이것을 가장 개인적이고도 가장 높이 평가받는 '창조성'의 형태로 재현하고 소통하는 방식이 실은 인간 자신의 외부에 존재하는 것에 의존하고 있다는 것을 보여 준다.

대중문화는 자생적인 민속문화와는 달리 민중을 대신하는 전문가 집단이 생산해 낸다. 20세기 후반에 들어서는 상업적으로 특권과 자본을 누리던 그 고급문화도 대중문화에 접수되고 있을 뿐만 아니라, 비판적 이성이나 미학적 우월성 등으로 대변될 수 있는 고급문화도 그 특성을 잃고 대중문화의 일원으로부터 구별할 수 있게 되었다. 그 결과 가시화되거나 그 자원으로 돌발적인 것이 아니냐 하는 징적인 촉발에 의해서는 순수예술이 독자적 성격을 지녔다. 여 결점을 양적 이분 지배하는 것은 순수예술이 아니라 사진, 영화, 라디오, 텔레비전, 비디오, 신문, 광고, 만화, 잡지, 음반 등이 대중매체다. 대중매체의 관점에서 보다면 순수미술 순수예술을 이룬 소표초, 정차 없으 여차 사회군 활의 영향 중 아니에 불과하며 그 의나 피카소의 영화, 전기, 소설 등 순수예술은 대중매체가 소개되는 이전의 소개가 되는 지금, 순수예술이 위상은 낮아진다. 예술을 대중에게 경험하는 신문사회에서 없는 순수예술에 달려있다. 예술의 대중매체에 의존하는 순수예술이 몸체 아니라 것조차 없는 것이지는 대중매체에 어떤 일을 차용하여 순수예술 사용함이 대중매체 중심의 잡지를 읽는 고란시대 있다. 그러나 그 결단 삶이화되는 데 그칠 수밖에 순수예술의 그런 오히려 삼미화되는, 바로 주변성marginality이 시대에 요구하는 표현방식을 보여지만, 이런 주변성marginality이 작가의 독창성과 표현의 자유를 가능케 함으로써, 그 시대와 거대한 한 위치에서 정치적 의사나 비판적 태도를 가질 수 있게 하는 적극적인 면도 있다.

파블로 피카소, ‹나의 기쁨›, 1911~12 조르주 브라크, ‹기타를 든 사내›, 1911~12

자신의 예비군복을 입고 피카소의 스튜디오에
앉아 있는 브라크, 1911경, 피카소 사진

브라크의 예비군복을 입고 자신의 스튜디오에
앉아 있는 피카소, 1911경, 브라크 사진

또한 '분석적 입체파' 프로젝트는 훗날 피카소와 브라크의 가장 큰
공헌의 전조前兆로 이해될 수 있다.

　　현대미술에 대한 대중적 이해와는 달리, 피카소의 가장 큰
공헌은 입체파가 아니라 콜라주collage였다. 1912년 3월에 피카소는
등나무 의자 문양이 찍힌 기름천을 타원형의 캔버스에 놓고 그림
주위를 밧줄로 두른 최초의 콜라주를 만들었다.

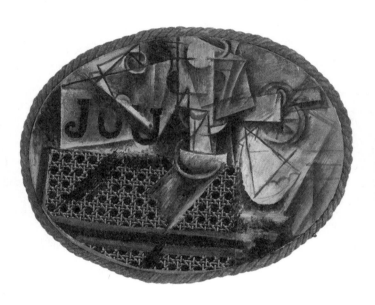

파블로 피카소, '등나무 의자가 있는 정물', 1912

그 후 피카소는 여름 휴가를 갔다. 8월에 브라크는 드로잉과
그림들에 벽지 조각을 붙이기 시작했으며, 피카소는 브라크를
방문하면서 이를 지켜보았다. 9월에 피카소가 파리로 돌아왔을 때,
그는 신문지와 벽지, 대량생산된 그래픽들을 자신의 그림과
드로잉에 붙인 콜라주를 제작하기 시작했다. 그 후 몇 년간 이 두
미술가는 이 새로운 작업방식의 가능성과 그에 함축된 의미를
탐구했다.

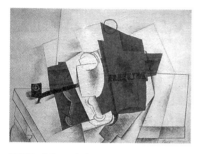

파블로 피카소, ‹파이프, 유리잔, 럼주병›, 1914

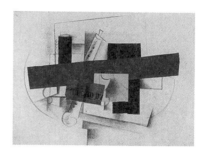

조르주 브라크, ‹테노라와 정물›, 1913

콜라주는 서구회화의 전통에 중대한 전환점을 가져 왔다. 유화
물감과 캔버스의 유기적 통합성은 대량생산된 재료의 활용과
도입으로 제동이 걸렸으며, 순수회화의 성역은 파괴되었다.
이는 우선 자율적이고 심미화된 회화와 대중문화 사이의 경계를
허물었고, 두 번째로는 창의성에 대한 미술가의 자율적이고
절대적인 관계에 모순이 드러나게 했다.

브라크와 피카소는 이렇게 대량생산된 요소들을 사용함으로써 미술가와 창작물들 사이의 전통적 관계 일부를 포기했다. 콜라주를 만들기 위해 브라크와 피카소는 자신들이 생산하지 않은 요소들을 사용해야 했고, 그리하여 창조를 하는 미술가들의 능력이란 그들 밖의 것—즉 미술가들 문화의 부호와 언어—에 의존하고 있음을 시인했다.

콜라주에 뒤이은 피카소의 작업들은, 미술적 성취의 기준이 '독창적인' 양식—유일하고 창의적인, '서명'의 형태로 드러나는—의 유무에 기반해 있는, 양식이라는 이데올로기에 관한 진지한 탐구라고 할 수 있다.

피카소는 남은 생애 동안 환상적이리만치 다양한 양식의 작업을 보여 주었다. 그는 한 시기에 서로 다른 양식의 작업을 하는 한편, 회귀해 이전에 창조했던 양식을 재평가하기도 했다. 어떤 의미에서 이 60년 동안의 작업은 하나의 거대한 프로젝트라고 볼 수 있다. 일생에 걸친 피카소의 양식에 대한 분석은 현대에 주체성subjectivity에 대한 연구로도 이해할 수 있다. 그는 개인이 정체성과 창조성의 원천이며 본질적으로 비역사적인 특성을 가졌다고 믿는, '주체'라고 하는 자유주의적 인간주의 개념을 시각적으로 훌륭히 비판했다고 할 수 있다. 그리고 현대의 천재 미술가 중에 가장 유명한 사람이 평생에 걸친 거대한 작업을 통해 천재라는 신화를 해체하고 있음은 정말로 역설적인 일이 아닐 수 없다.

이 그림들은 모두 1918년에 창작된 것이다.

파블로 피카소, ‹피에로›. 1918

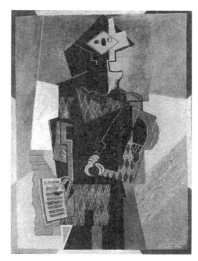

파블로 피카소, ‹바이올린을 든 할리퀸›, 1918

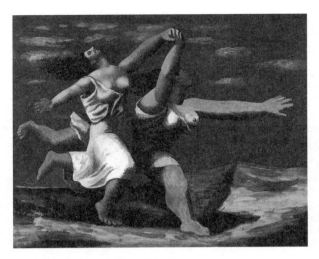

파블로 피카소, ‹해안을 달리는 여인들›, 1922

위의 작품은 피카소의 1922년 작품이고, 아래의 ‹기타›는 1926년 작품이다.

파블로 피카소, ‹기타›, 1926

1932년 작품이다.

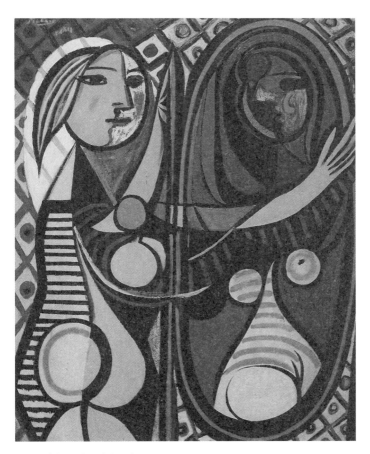

파블로 피카소, ‹거울 앞의 소녀›, 1932

1943년 작품과,

파블로 피카소, ‹황소의 머리›, 1943

1954년 작품이다.

파블로 피카소, ‹물병›, 1954

1956년 작품과,

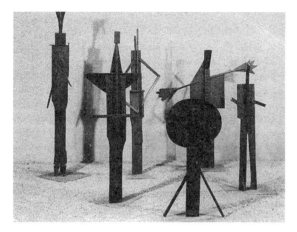

파블로 피카소, ‹목욕하는 사람들›, 1956

1970년 작품이다.

파블로 피카소, ‹구성›, 1970

피카소와 브라크가 콜라주를 만들고 있었을 때, 뒤샹은 자신의 레디메이드들을 만들기 시작했다.

1913년 뒤샹은 자신의 첫 레디메이드, ‹자전거 바퀴Bicyle Wheel›를 만들었다. 뒤샹은 바퀴와 의자라는 대량생산 된 두 오브제를 결합함으로써 피카소와 브라크와 같이 무엇인가를 창작하는 것은 자신 외부에 존재하는 것들을 인식하고 이해하는 방식에 달려 있다는 것을 인정했다. 뒤샹은 우리가 문장을 만들기 위해 단어 두 개―'멋진 그림이군Nice picture'―를 합치는 것처럼 자전거 바퀴와 의자를 결합시킨 것이다

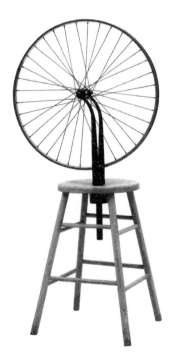

마르셀 뒤샹, ‹자전거 바퀴›, 원작(1913)을
모방한 1951 작품

콜라주와 레디메이드들은 모든 재현의 형태―그림이든 단어든 제스처든지 간에―가 문화적 언어에 의존하고 있다는 사실을 보여주는 사례다. 피카소와 브라크, 뒤샹의 작품들은 우리가 인식하며 재현하는 것이 자연스러운 것이 아니라 문화적인 것이며, 이상적인 본질로 존재하는 것이 아니라 역사에 의해 형성되는 것임을 심오하고도 근본적인 방식으로 생각하도록 도와주는 것이다.

피카소, 브라크, 뒤샹의 발견에 힘입어 예술가들은 우리가 의미를 창조해 내는 방식들을 계속 탐구했다. 1979년 로리 앤더슨▼은 그녀의 퍼포먼스,▶ ‹변화하는 미국인들Americans on the Move›에서 모든 것의 의미가 재현의 맥락과 그 사용에서 결정된다는 것을 보여 주었다. ‘밤의 운전사를 위한 노래 3번Song for the Night Driver #3’이라는 부분에서 앤더슨은 다음과 같이 말한다.

> “실례지만 제가 어디 있는지 가르쳐주실 수 있겠어요?”
> 당신은 거리 간판을 읽을 수 있어요. 당신은 이 길에 온 적이 있어요. 집에 가고 싶은가요?
> 안녕하세요, 실례지만 제가 어디 있죠?
> 당신은 기호언어를 읽을 수 있어요. 우리나라에서는 ‘잘 가시오’가 꼭 ‘안녕하세요’와 비슷하다오. 이것이 우리가 인사하는 방식이에요. ‘안녕하세요’라고 말해 보세요....

‹변화하는 미국인들›을 공연하는 로리 앤더슨, 1979

▲ 로리 앤더슨의 퍼포먼스는 음반판매와 실제공연에서 상업적으로 성공해 순수예술과 대중문화 양쪽에서 동시에 받아들여진 드문 예다. 그녀의 작품은 언어나 소통체계, 전달방식에 대한 비판을 기반으로 하고 있다.

아폴로 10호에 실린 그림 중 남성과 여성의 이미지가 비춰지면서
앤더슨은 말을 잇는다.

> 우리나라에서는 우리 기호언어의 그림을 우주로
> 보냅니다. 이 그림의 사람들은 우리의 기호언어로 말하고
> 있습니다… 우리나라에서 '잘 가시오'는 꼭
> '안녕하세요'와 비슷하다오. '안녕하세요'라고 말해
> 보세요.

◀ 퍼포먼스: 20세기 초 아방가르드 미술의 실험에서 장르 간의 벽을
넘고 고정관념을 깨뜨리려는 새로운 형식의 탐구에서 시작된다.
음악, 연주, 무용 같은 공연예술performing art과는 구별되는
것으로 정해진 계획이나 대본이 있을 수도 없을 수도 있으며 즉흥적,
우연적 요소가 개입되기도 하는 행위와 상황 창조의 총체적
형식이다. 미래주의, 다다이즘에서 주로 실험했으며 1950년대
미국에서 '해프닝happening'이란 이름으로 다시 시작되어 여러
형태로 변모하면서 지금까지도 실행되는 서구미술의 주요한
형식이다. 어린이의 놀이나 샤머니즘의 굿, 행위가 개입된 불교의
선문답 같은 것도 넓은 의미의 퍼포먼스로 볼 수 있다.

오늘날 우리는 피카소와 브라크, 뒤샹 등의 작품들이 갖는 함축적인 의미를 보다 깊이 받아들이고 있다. 우리가 생각하고 말하고 행동하는 일들이 특정한 역사와 문화에 의해 형성될 뿐만 아니라 재현하는 것과 소통하는 방식조차 특정한 목소리에 묶여 있는 것이다. 그 목소리는 성gender과 인종, 국적, 성 정체성, 매우 개인적인 기억, 집단적인 기억, 그리고 역사까지도 포함하는 것이다.

예를 들어 이론가이자 영화제작자인 트린 T. 민하는 '누가 쓰는가', '누가 창작하는가'라는 의문을 제기한다. 그녀의 작업들은 인간이라는 주체의 역사적, 개인적 특수성을 결코 '순진한 눈blind eye'으로 보아서는 안 된다고 말한다. 1989년작 ‹이름은 베트, 성은 남Surname Viet, Given Name Nam›이란 영화에서 그녀는 베트남 무용과 신호, 민속시, 그리고 남·북 베트남 지역 여성들의 회고를 함께 엮었다. 이 영화의 시각적·언어적 자료들은 베트남 전쟁에 대한 여성 특유의 기억과 결합되어, 전통적인 가부장적 역사와는 매우 다른 역사를 유동적이고 다의적인 목소리로 만들어내고 있다.

트린 T. 민하의 ‹이름은 베트, 성은 남›의 이미지, 1989

피카소와 브라크, 뒤샹과 같은 미술가들이 콜라주 기법을 사용하고
레디메이드들을 만들기 시작했을 때, 그 재료들은 이 작가들이
탐구하는 가치가 급진적으로 가치 재평가되고 있는 것을 여실히
보여 주었다. 예를 들어 회화에는 자연스럽고 유기적인 그 무엇이
있다. 전통적 회화는 보통 삼이나 면, 리넨 linen 의 캔버스에 유채
물감을 바르는 것을 의미한다. 여기에는 콜라주나 레디메이드에
있는 차용적이고 대량생산된 요소들과는 매우 다른, 자연스럽고
유기적▼인 가치와 재료의 통일감이 있는 것이다.

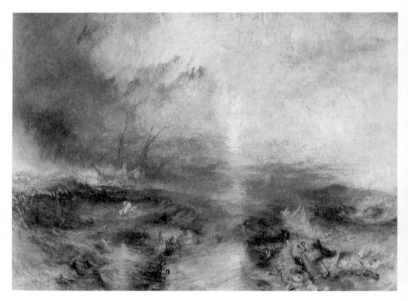

조지프 말러드 윌리엄 터너, ‹노예선(시체와 죽어가는 자들을 던지는 노예상인들, 다가오는 태풍)›, 1839

▲ 여기서 ‘유기적’이란 표현은 평면에서 3차원적 착시를 일으키는
세계관과 깊은 관련이 있다. 터너의 그림이 그 유화의 질감과 색채,
원근감 등에서 좋은 예가 된다.

완벽한 기술로 캔버스에 물감을 칠하는 미술가라는 전통과 신화는
절대적이고 개인적인 창작의 영역에 대한 미술가의 지배를
은유적으로 나타내는 것이다(그리고 이는 서구의 백인 남성들이
세계와 그 자신을 연관지어 생각하는 방식과 다르지 않다).
창조성에 관한 문제에서 그림과 콜라주는 매우 다르다. 어떤
의미에서 피카소는 좁게는 창작에 대한 미술가의 권력이라는
신화를, 보다 넓은 의미에서는 현대 남성과 세상의 관계에 대한
신화를 포기하는 것이다. 그러나 미술가의 창작 한계를
인정함으로써, 피카소와 브라크, 뒤샹은 서구문화에서 의미와
가치들이 창조되는 방식을 탐구해 자신들과, 작품, 그리고 세계에
대해 보다 많은 지식과 권력을 획득했다고 할 수 있다.

피카소와 브라크가 콜라주를 만들고 뒤샹이 레디메이드를 만드는 동안, 페르디낭 드 소쉬르▼의 『일반언어학 강의』(1916)가 출판되었다.

소쉬르의 중요한 공헌은 단어가 의미와 본질적인 관계를 갖고 있지 않다는 면에서 언어가 '자연스러운' 것이 아니라는 사실을 밝힌 것이다. 의미는 관습을 통해 창조되는 것이며 특정한 맥락과 지역사회, 그리고 역사라는 한계를 가진 것이다. 소쉬르는 언어가 인위적인 사회적 구축물이라고 주장했다.

그러므로 1910년대에는 시각적 문화, 언어적 문화 양쪽 모두에서 재현이 불변의 자연질서에 따르는 것이 아님을 보여 주는 인물들이 나타난 것이다. 사실상 이러한 재현들은 특정 순간에 특정 역사에 의해 형성된 관습과 다름없는 것이다.

20세기 초 많은 분야에서 의미와 가치가 생산되는 방식에 대해 유사한 재평가가 있었다. 이 세계의 현상들이 영원불변한 본질의 그림자가 아니라 항시 변하는 역사의 일부로 이해되었던 것이다. 이 변화는 음악과 문학, 심리학, 과학에서도 일어났고 그 변수와 파장은 매우 넓다. 그 수많은 예 중 하나로는, 이때 등장한 아인슈타인의 상대성 원리가 있다.

▲ 소쉬르: 스위스의 언어학자로서 그의 연구는 기호학과 구조주의의 이론적 토대를 형성했다. 언어를 동전의 양면처럼 기표signifier ('개'라는 글자, 소리)와 기의signified('개'의 개념 또는 정신적 이미지)로 나누고 그 관계는 순전히 인위적이라고 주장했다. 언어의 의미작용이 언어 자체의 고유 의미로 인해서가 아니라 서로의 '차이'와 그 축적으로 이루어진다고 분석했다.

피카소와 브라크, 뒤샹이 탐구하던 문제들은 서구의 미술계에 널리 퍼졌다.

그리고 추상성을 실험하던 20세기 초 미술가들은 추상미술이 현대세계의 미학적, 형이상학적 구원이 아니라는 것도 깨달았다. 이때는 유럽과 미국, 일본이 제1차 세계대전을 벌이고 있던 시기로 사회적, 정치적 위기에 처한 미술가들은 사회에서의 자신의 역할을 재정립하고자 했다. 그들은 순수미술에 대한 전통적 생각들을 파괴하고자 했으며, 미술의 제도적인 틀에 대해 의문을 제기했고 미술과 관련된 기준과 실천방식들도 변해야 한다고 믿었다. 많은 미술가들은 문화와 현대사회에 활기를 줄 수 있는 가장 좋은 방법은 미술을 창조적인 방법으로 일상생활에 통합시키는 것이라고 생각하기 시작했다.

이 미술가들은 국제 아방가르드라고 일컬어지는 모임들을 형성했다. 이 모임 중에는 (회원들은 중복되는 경우가 많았으며 항상 유동적이었다) 미래파와 표현주의자▼, 다다이스트, 초현실주의자, 데 스테일De Stijl, 바우하우스, 그리고 소비에트의 제도 내에서 작업하는 이들이 있었다. 1910년대부터 1930년대까지 서로 다른 나라에서 또 수많은 다른 방식으로, 각기 다른 의제와 다양한 정치적 서클을 가진 미술가들이 미술과 일상생활을 혁명화하기 위해 노력했다. 이들은 자신의 작업을 사회변화의 도구로 생각했다. 회화와 조각을 계속 제작하는 동시에 잡지와 책도 출판했고 전시회를 열었으며, 영화와 사진을 찍고 새로운 종류의 건축과 상품, 글씨체, 그래픽, 의상을 디자인했으며 또 선언물을 썼다.

▲ 표현주의자expressionist: '표현주의'라는 용어가 처음 사용되었을 때는 인상주의와 반대되는 현대미술을 일컫는 의미였으나, 그 후에는 관찰된 실제에서가 아니라 실제에 대한 주관적 반응에서 형태가 결정되는 미술을 뜻하게 되었다. 오늘날은 전통적 사실주의가 아닌, 화가의 감정으로 인해 왜곡된 형태가 색상을 나타내는 모든 미술을 통칭하기도 한다.

이탈리아 미래파는 현대세계의 새로운 미술은 현대기술의 가능성을 이용해야 한다고 생각했다. 그들은 산업과 군사, 기계에 열광했고 정치적으로는 파시스트였다. 미래파는 자신들의 미술이 많은 관객들에게 전달되어야 한다는 것에 관심이 많았고 그 도구로 대중신문을 이용했다. 마리네티는 1909년 2월 파리의 «르 피가로» 지에 첫 번째 미래파 선언문을 출판했다. 같은 해 7월, 미래파는 또 다른 선언문 80만 부를 베네치아의 종탑에서 군중들에게 뿌리기도 했다. 1920년 마리네티는 자신의 시를 당시의 새로운 발명품이던 라디오를 통해 방송했다. 미래파들은 미술과 인생의 모든 면—회화, 건축, 요리와 섹스—에 대해 문화적 혁명을 제안하는 선언문을 썼다.

미래파 패션에 대한 신문비평, «바이스탠더», 런던, 1913. 1.

안토니오 산텔리아, ‹새로운 도시›, 1914

다다이스트▼들 역시 의미 없고 엘리트주의적인 추구로 간주했던
전통적 순수미술과는 다른 작품을 창작하고자 했다. 그들은
문화에 활력을 주기 위해 미술에 대한 이전의 생각들을
근절시키고자 했다. 다다이스트들은 1916년 취리히의 볼테르라는
카바레에서 시를 낭독하고 음악을 연주하는 공연을 하며 새로운
미술을 만들어내기 시작했다.

　　1910년과 1920년대에 걸쳐 서로 다른 수많은 다다 그룹과
프로젝트, 전시회가 바르셀로나와 베를린, 부쿠레슈티, 쾰른, 뉴욕,
파리, 프라하, 바르샤바, 취리히 등에서 열렸다.

**볼테르 카바레에서 의상을 입고 시 낭독을
하는 후고 발, 1916**

▲ 다다이스트Dadaist: 별다른 의미가 없는 '다다'라는 말을 택한
배경에는 1916년 스위스 취리히에서 트리스탄 차라가 사전을 펼치고
무작위로 선택한 것이라는 설이 있다. 제1차 세계대전 직후 취리히, 뉴욕,
바르셀로나에서, 그다음엔 베를린, 쾰른, 파리로 확산된 이 운동은
최초의 본격적인 반反미술 운동으로서 1,000만 이상의 희생자를 낸
제1차 세계대전의 문화적 후유증이라 할 수 있다. 물질적 이득을
가져다준 새로운 기계시대의 테크놀로지가 다른 한편으로는 그런 엄청난
희생을 가져온 것에 대한 충격, 즉 모더니티의 과학과 기술발전의 이성적
힘이 유럽 문명을 자기파괴로 이르게 했다는 인식인 것이다. 다다는
이성적이거나 합리적이지 않은 것, 즉 황당무계하고, 유희적이며,
도전적이고, 허무적이며, 직관적이고, 간접적인 것을 추구했다. 그래서
다다는 양식이라기보다는 하나의 세계관이라고 할 수 있다.

다다이즘 아방가르드의 프로젝트 중 가장 성공적인 예 하나가
존 하트필드의 포토몽타주photomontage들이었다. 1917년에
공산당에 입당한 하트필드는 파시즘에 대한 강력한 비판을 담은
작품을 창작했다. 그는 자신의 작업을 '노동계급 운동을 지원하는
미술선전'이라고 보았다. 1930년대 동안 하트필드는 50만 부의
판매량을 가진 주간지 노동자 화보잡지 «AIZ Arbeiter-Illustrierte
Zeitung»에 반-나치, 반-파시스트 포도몽타주들을 게재했다.

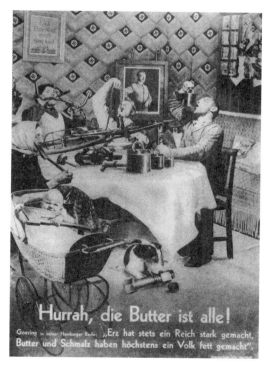

존 하트필드, ‹만세, 버터가 모두 사라졌군!›, «AIZ», 1935. 12. 19.
'버터는 사람을 단지 뚱뚱하게 만들 뿐이지만 철은 항상 나라를
강하게 만들었다'는 헤르만 괴링의 말에 대하여

초현실주의자들 역시 삶을 바꿀 수 있는 미술을 원했다. 그들은 미술이 박물관에 보존되는 귀중한 오브제들로 제한되어야 한다고 믿지 않았다. 초현실주의▼는 뉴욕 현대미술관에 걸려 있는 호안 미로의 그림을 지향하는 것이 아니라, 오히려 생동하는 현대적 삶의 적극적이고도 역동적인 수단이 되고자 했다. 그들이 처음 조직되었을때 주도자들은 당시의 초현실주의 순수미술을 어떻게 간주할 것인가에 대해 매우 조심스러워 했다. 초현실주의의 창시자 앙드레 브르통은 1924년 그의 첫 선언문에서 회화를 '통탄할 경험'이라고 했다.

만 레이, ‹초현실주의자 '상트랄'›, 1924(좌측부터: 자크 바롱, 레몽 크노, 앙드레 브르통, 자크 부아파르, 조르조 데 키리코, 로제 비트라크, 폴 엘뤼아르, 필리프 수포, 로베르 데스노스, 루이 아라공. 앉은 이들: 피에르 나빌, 시몬 콜리네 브르통, 막스 모리스, 마리 루이즈 수포)

▲ 초현실주의surrealism: 프로이트의 영향을 받아 무의식 세계와 꿈을 강조했으며 자동기술과 콜라주는 물론 살바도르 달리의 묘사적 초현실주의, 추상적 표현 등의 다양한 모습으로 나타났고, 후에 추상표현주의에 영향을 끼쳤다. 프랑스의 다다운동을 흡수・발전시켰으며, 다다가 전통적인 미술에 대한 거부 방식으로 이용한 방법과 과정들을 다시 활용했다.

초현실주의는 자신의 욕망과 인생의 '멋진 것'을 추구하는 새로운
생활방식이었다. 초현실주의자들은 우연한 만남을 찾아 파리의
골목들을 헤매 다녔고 여러 영화들의 꿈같은 파편들을 경험하기
위해 이 영화관에서 저 영화관으로 흘러다니고 있었다.
초현실주의는 최면술 모임과 강신술회를 열었으며, 또한 초현실적
경험을 불러일으킬 창작물들을 생산하고 있었다. 이를 성취하기
위해 초현실주의자들은 시를 쓰고, 회화와 조각을 만들고, 사진과
영화를 찍고, 신문과 잡지, 책을 출판했다.

만 레이, ‹꿈의 강신술회에서 깨어나며›, 1924(좌측부터 서 있는 자: 막스
모리스, 로제 비트라크, 자크 부아파르, 앙드레 브르통, 폴 엘뤼아르,
피에르 나빌, 조르조 데 키리코, 필리프 수포. 앉은 이들: 시몬 콜리네
브르통, 로베르 데스노스, 자크 바롱)

브라사이, ‹노트르담 야경›, 1933

브라사이, ‹베르시 항구›, 1932~33, 초현실주의
신문 «미노토르 7», 1935

브라사이, ‹안개 속의 네에Ney 제독 동상›, 1932, 초현실주의 신문 «미노토르 6», 1935

바우하우스▼나 소련에서의 실험들, 데 스테일에 관여한 미술가들은
현대세계를 다시 디자인하고자 했다.

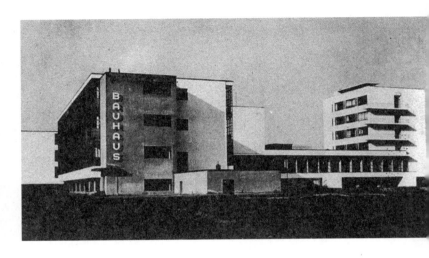

이는 바우하우스의 초대 이사였던 발터 그로피우스가
1925~26년에 디자인한 데사우에 있는 바우하우스 건물이다.

▲ 바우하우스: 1919년 건축가 그로피우스의 지도 아래 열린 미술
학교로 건축, 조각, 회화를 통합하고 실용미술 교육을 개혁하려는
데 그 목표를 두었다. 초기에는 수공예 전통과 창조적 직관을
중시하는 표현주의의 전통을 따르다가 곧 당시의 조류에 발맞추어
구성주의와 신조형주의의 원리에 따라 산업생산과 테크놀로지,
기능주의적 접근방식을 강조했다. 1933년 나치의 탄압으로 문을
닫았으나 1937년 미국에서 다시 문을 열었고, 20세기 미술교육과
디자인에 지대한 영향을 끼쳤다.

1923년 바이마르 시기, 바우하우스 내 그로피우스의 사무실이다.

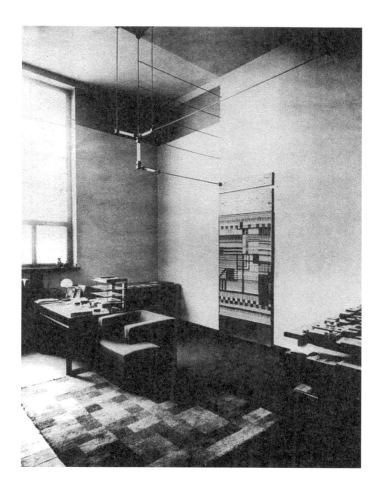

앞 장에서 그로피우스의 책상 위에 놓여 있는 이 전등은 1923년
바우하우스의 카를 유커와 빌헬름 바겐펠트가 디자인했다.
이 디자인의 복제품은 이제 뉴욕 현대미술관의 기념품점에서 구입할
수 있다.

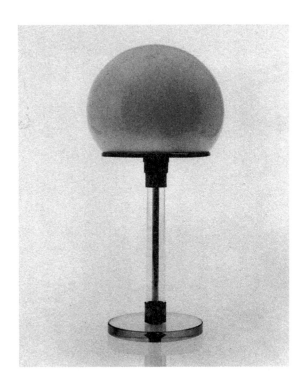

마리안 브란트와 힌 브레덴디크가 디자인한 이 바우하우스
전등갓들은, 1920년대에 독일 공장에서 대량생산되었다.

이것은 1928~29년 사이에 프랑스 스트라스부르에 지어진(그리고
1940년 파괴된) 카페 로베트의 방들 중 하나다. 이 영화관/댄스홀은
데 스테일▼ 미술가 테오 반 두스뷔르흐가 디자인했다.

스테파노바가 1922년에 디자인한 전문직 여성 의상이다.

20세기 초는 현재 우리가 알고 있는 대중매체들이 처음 형성되기 시작하던 시기였다. 국제 아방가르드▼ 미술가들은 모든 사람에게 도달할 수 있는 문화의 새로운 수단들—라디오, 영화, 그림잡지, 레코드, 전시회 등—에 참여해야 한다고 생각했다. 그들은 뉴스 매체와 선전, 대중문화와 광고를 통해 현대세계를 창조적으로 변화시키는 자신들의 모습을 꿈꾸었다.

움보, ‹에곤 에르빈 키슈 기자記者›, 1926

▲ 아방가르드: 19세기 프랑스 예술계에서 쓰이기 시작한, 전위前衛를 뜻하는 군사용어로, 혁신과 실험을 중요시하는 태도 혹은 집단을 일컫는다. 반反부르주아적 특성을 지니며 모더니즘과 깊은 동반 관계를 맺고 있다. 그러나 모더니즘의 다분히 자기충족적 미학과는 달리 아방가르드는 여러 방법으로 — 대중문화를 빌리거나, 정치 이데올로기와의 연대를 통해 — 예술과 삶의 틈을 없애려고 노력했다.

이것은 바우하우스에서 수학한 미술가 헤르베르트 바이어가 독일 잡지 «디 노이에 리니에»를 위해 1922년경에 디자인한 대형 광고판이다.

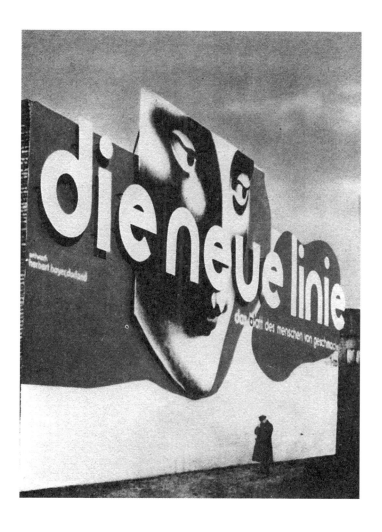

이것은 알렉산드로 로드첸코가 1923년에 디자인한 맥주 광고다.
텍스트는 블라디미르 마야코프스키가 맡았다.

이는 1928년 독일 쾰른에서 열렸던 유명한 국제 보도사진전 '프레사
Pressa'의 '국제 신문, 도서출판 전시회'의 소비에트관 모습이다.
소비에트 언론의 힘을 찬양하는 이 전시관 디자인은 엘 리시츠키가
관장했다. 이 설치물은 포토몽타주 외에도 여섯 개의 회전하는
지구본, 움직이는 텍스트, 전깃불 등으로 이루어진 소비에트 별
같은 조각으로 이루어져 있다.

그러나 국제 아방가르드들이 미래에 대해 품었던 전망은 실현되지
못했다. 미술가들은 대중매체의 앞서가는 창조자들이 되지 못했다.
오늘날 미술가들은 라디오나 텔레비전 쇼를 연출하지 않는다.
그들은 광고 캠페인이나 히트하는 영화를 제작하고 있지도 않다.
순수미술의 제작과 수용은 아직도 대부분 심미적 기관들, 즉 화랑과
미술관, 미술학교, 경매장, 미술잡지, 신문의 미술면 같은 틀 안에서
이루어진다. 비록 우리가 국제 아방가르드에 의해 창작된 많은
혁신들 가운데서 살아가고 있지만, 대중매체와 미술가들의 관계는
20세기 전반에 미술가들이 상상했던 것과는 매우 다른 것이 되었다.

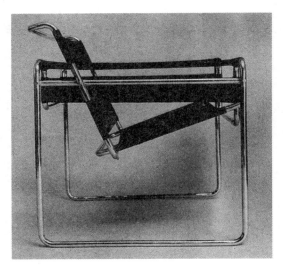

마르셀 브로이어, ‹팔걸이 의자, 모델 B3›, 1927~28

대중매체의 주요 특징 중 하나는 대중적 이미지의 창조—20세기 초, 대중매체에 의해 만들어진 최초의 대중적 이미지 가운데 하나인 찰리 채플린 같은—였다. 1914년 영화를 제작하기 시작한 채플린은 1921년에는 국제적인 스타가 되었다. 채플린은 어디에서나 영화관객들을, 그리고 국제 아방가르드를 매혹시켰다.

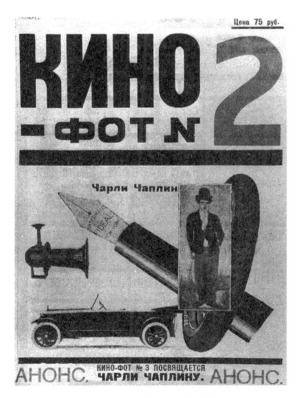

바바라 스테파노바, 잡지 «키노-포트» 2호 표지, 1922

또 하나의 강력한, 그러나 매우 다른 대중적 이미지를 가진 사람은
채플린과 100시간의 차이도 두지 않고 태어난 아돌프 히틀러였다.
이 독재자는 대중선동의 새로운 기술들을 최대한 활용했다. 그의
제복을 포함해서 히틀러의 이미지는 의도적으로 만들어진 것이었다.
그의 제복은 계급 표시가 없는 예외적인 것으로, 이는 청중이
자신들의 지도자를 보통 사람으로 보도록 하기 위한 것이었다.
히틀러는 자신의 통치를 강력히 구축하기 위해 신문의 사진이나
라디오, 영화, 대중적인 스펙터클들을 최대한 활용했다. 최초로
대중적인 이미지를 통해 가장 잘 알려진 두 사람이 한 사람은
코미디의 우상으로서, 또 한 사람은 끔찍한 비극의 주인공으로서,
둘 다 검은 콧수염을 가진 보통 사람들이었다는 것은 매우
흥미로운 일이다.

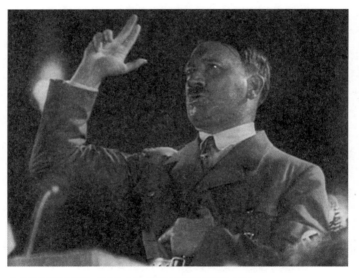

레니 리펜슈탈의 영화 ‹의지의 승리› 중에서 아돌프 히틀러, 1936

1940년, 채플린은 자신의 영화 ‹위대한 독재자›에서 히틀러를
희화화했다.

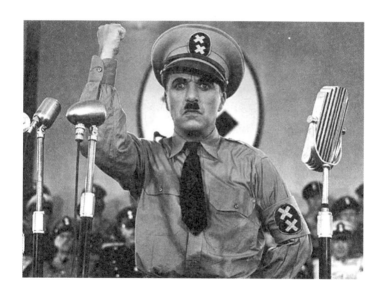

안토니 문타다스는 대중매체의 힘에 대해 다시 한번 생각해 보게
하는 미술가다. 다음은 정치인들이 언어와 대중매체를 어떻게
이용하고 오용하는가를 고찰한 그의 설치작품 ‹기자회견장The Press
Conference Room›의 이미지다.

작품은 스포트라이트가 비추는 마이크가 놓인 단상으로 이루어져
있다. 이 작품이 전시되는 도시의 신문으로 이루어진 '매체 카펫media
carpet'이 단상부터 반대편 벽까지 이어져 있고, 이 벽에서는 히틀러나
마거릿 대처 등 과거와 현대의 정치인들이 마이크 앞에 있는 모습을
비디오 모니터가 소리 없이 보여 준다. 이 작품이 전시되는 도시와
관련된 정치인들의 연설을 포함해 과거의 또는 오늘날의 연설들의
파편이 사운드트랙으로 벽의 스피커를 통해 흘러나오다가 점차
소음으로 변한다.

1930년대와 1940년대의 국제 아방가르드는 다양한 운명을 맞게
되었다. 제2차 세계대전 중 각국의 정부들은 선전을 위해 새로운
미술과 기술을 이용했다. 독일에서 히틀러는 바우하우스를
폐쇄하고 아방가르드를 금지했으며 신고전적인 선전기구를
강요했던 반면, 이탈리아에서 아방가르드는 무솔리니에 의해
지원받으며 심지어 그와 함께 작업했다. 소비에트 연방에서의
1910년대와 1920년대 미술적 혁신들은 스탈린에 의해 사회주의
리얼리즘으로 변모되었다. 미국에서는 정부의 지원을 받는 포스터
경연대회와 전시회들이 전쟁의 노고를 찬양했다.

바우하우스에 대한 경찰의 습격, «베를린 로칼-앤자이거»의 기사, 1933.
12. 4.

선전을 위한 미술의 이용은 전후戰後 많은 미술가들로 하여금 미술의
정치적 메시지 및 기술, 대중매체의 이용을 배격하도록 만들었다.
1940년대 말과 1950년대 초에 걸쳐 잭슨 폴록과 같은
추상표현주의자들은 순수성과 진지함을 보여 주는 추상화 같은
작품으로 회귀했다. 국제 상황주의▼(1957~72) 미술가들은 제2차
세계대전 이전의 아방가르드 전통을 이어 다양한 매체와
반反미학적인 행위를 이용했다. 그러나 20세기 전반의 이상주의적
아방가르드와는 달리 국제 상황주의는 전후 자본주의와
대중매체의 모습에 주목하면서 전후의 '통제되는 소비의
관료사회'를 '스펙터클의 사회'라 부르며 비판했다.

**국제 상황주의 포스터, '구경거리의 상품 사회는
물러가라', 1968**

▲ 국제 상황주의Situationist International: 1960년대에 주로
활약한 소규모의 아방가르드 마르크스주의 집단으로, 소비사회의
상품 숭배와 스펙터클의 사회에서의 일반 시민들의 수동성에 대한
비판과 개입으로 '일상'의 중요성을 강조했다. 미술과 일상의 경계를
해소하는 작업을 내세우다가 1962년, 미술생산 자체가 혁명과업의
바깥에서 주로 일어나기 때문에 반反상황주의적이라고 선언했으며
1972년 해체되었다.

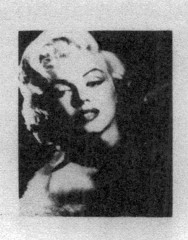

국제 상황주의 제6차 총회 포스터, 1962. 11. 12.~15.

이브 클랭, ‹인체측정학›, 1960

10　오늘날의 미술과 문화

제2차 세계대전 이후, 순수미술이 성취할 수 있는 것에 대한
미술가들의 기대뿐만 아니라 현대미술에 대한 신화 자체가
변화했다. 오늘날은 20세기 초에 불타올랐던 유토피아주의가
사라졌다. 20세기 전반에 걸쳐 작업했던 아방가르드 미술가들은
현대세계를 급진적으로 개혁할 수 있다고 생각했으나 전후의
미술가들은 대부분 자신들의 작업과 상당히 역설적인 관계를
가지고 있다.

　　이 사진은 1960년 이브 클랭이 인간 붓으로 그림을 그리는
모습이다.

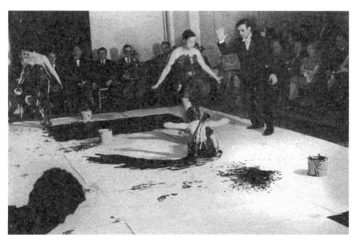

이브 클랭, ‹행위 예술›, 국제 현대미술 갤러리, 파리, 1960. 3. 9.

전후 미국의 그림—특히 추상표현주의—은 미술사가들에 의해
'미국회화의 승리(이 주제에 관한 가장 유명한 책 제목이기도 한)'로
이해되었다. 추상표현주의는 현대미술사의 절정이며, 완전히
새롭고 독창적인 것으로 받아들여졌다. 그러나 이는 사실
'포스트모더니즘'▼이라고 자주 일컬어지는, 전후 문화와 동시대
미술의 특징이라고도 할 수 있는, 이전의 양식들을 재활용하는 것의
시작일 뿐이었다. 팝 아트라고 부르는, 추상표현주의의 뒤를 이은
양식은 초기에는 많은 경우 네오다다로 알려져 있었다. 이는
포스트모더니즘이 단순한 양식의 재활용이라고 주장하는 것이
아니라, 그것이 여러 양식과 본격 모더니즘, 그리고 미술과 미학의
자율적인 영역의 신화에 대해서 비판적이고 역사적인 관계를 지니고
있다는 것이다. 그럼에도 전후 현대미술의 특징들이 전후
미국에서만 재활용된 것은 아니었다. 모더니즘 양식의 차용은 예를
들어 아르헨티나와 오스트레일리아, 캐나다, 일본 등 전 세계를
통해 이루어졌다.

▲ 포스트모더니즘postmodernism: 미술에서의 포스트모더니즘과
모더니즘을 구분하는 기준은 모호하고도 다양하다.
포스트모더니즘은 추상이나 환원적 양식에서 과거의 묘사적
양식으로 돌아간 경향, 퍼포먼스나 설치, 비디오 아트 같은 실험적
경향, 과거의 양식을 차용하고 역설적 모방을 하는 경향, 영역이
모호한 복합적인 미술의 경향, 개념미술적이면서도 정치적인 비판의
의도를 강하게 띤 미술 등을 말한다. 미술의 포스트모더니즘은
철학의 포스트모더니즘(계몽주의와 이성, 진보에 대한 신념의
포기)과 사회학적 포스트모더니즘(산업사회 '이후'나 테크놀로지
혁명으로 인한 변모) 또는 건축의 포스트모더니즘(과거 양식으로의
회귀나 절충적 양식의 활용), 문학의 포스트모더니즘(내러티브
포기 또는 해체주의)과 동일한 것이 아니다.

이 작품은 아르헨티나의 미술가 알프레도 리토의 1947년도 작품 ‹리트모스 크로마티코스 II Ritmos Cromaticos II›이다.

아래 작품은 오스트레일리아의 미술가 랠프 발슨의 1950년도 추상화다.

이것은 일본 구타이 미술협회 미술가 시라가 가즈오의 1962년 퍼포먼스 ‹발로 그리기Painting with Feet›(1956년에도 행해진 적이 있는)다.

이것은 구타이 미술협회 미술가 요시하라 지로의 1951년도 회화
<작업(밤의 새들) Work (Bird at Night) >이다.

제2차 세계대전 이후의 미술은 아직도 대부분 정해진 미학적인 체계, 즉 화랑과 대안적인 전시공간,▼ 미술관, 미술잡지, 미술사와 경매장의 테두리 안에 남아 있었다. 이것은 20세기 전반의 지배적인 양상들이었던 다다나 초현실주의, 바우하우스, 데 스테일, 소비에트의 그룹들이 미술의 틀을 해체하고 미술의 실천과 교육, 전파와 수용 등을 위해서 새로운 제도들을 창조하던 것과는 매우 다른 모습이다.

전후 시대에 들어서서—특히 1960년대와 1970년대 이후— 미술체계들은 어떤 의미에서는 개별적인 미술작품들보다 더욱 강력해졌다. 현대미술을 보여 주고 보존, 출판하는 다양한 체계들은 제2차 세계대전 이전에 어느 정도 싹트고 있었다. 1950년대 이래로 이 체계들은 보다 강화되고 발전하여 이제는 미술 그 자체보다 더 강력해졌고, 어떤 사람들에게는 미술보다 더 흥미로운 것이 되었다. 예를 들어 사람들은 일반적으로 미학적인 문제들을 해명하기 위해 미술잡지나 대중신문을 읽지 않고, 그 대신 한 미술작품이 미술계의 작품들 속으로 흡수되어 가는 방식에 흥미를 더 가진다. 많은 이들은 한 미술가가 그림의 구성을 어떻게 해결했는지 알기 위해 미술기사를 읽기보다는, 급등하거나 폭락하는 경매가격에 대한 기사나 누가 유명 미술관을 운영하는지, 수집가가 어떤 이유로 특정한 사진을 구입하는지를 알기 위해 이를 읽는 것이다. 오늘날의 기사와 에세이들은 주변 동네의 땅값을 올리는 화랑들에 대한 화젯거리 등을 다루고 있다. 잡지 사진들은 새로 디자인된 미술가의 로프트▶에 대한 것이며, 가장 격렬한 미학적인 논쟁은 정부의 지원 기금과 관련된 최신 법제나 국회 의사당에서 일어나는 검열 논쟁에 대한 것이다.

▲ 대안적 전시공간alternative spaces: 유럽과 미국에서 1970~80년대에 성행한, 상업화랑이나 미술관이 아닌 전시 공간으로 주로 국가나 시의 문화기금, 사설재단의 지원금으로 운영되는 비영리 기관이다. 상업성이 없어서 화랑에서 전시하기가 어렵거나, 실험적 양식이어서 미술관에서 받아들이기 힘든 미술(예컨대 사진을 활용한 미술, 비디오 아트, 퍼포먼스, 설치 등)을 소개하는 데 크게 기여했다.

오늘날 위대한 또는 야망 있는 대부분의 미술가들은 개성적인 작품 창작에만 자신들을 국한시키지 않는다. 대신 미술체계들과 상호 작용하는 오브제나 프로젝트 또는 설치▼ 작품 등을 제작한다. 이 미술가들은 화랑이나 미술관, 출판사, 후원자, 미술시장의 힘을 비판하거나 그것과 함께 작업하기 때문에 그들의 작업은 미술의 수용과 분배를 위한 매개체 제도에 완전히 조절되지는 않는다.

이러한 경향으로 작업하는 화가는 '미술가-제작자artist-producer'로 생각할 수 있다.

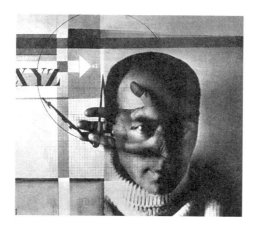

엘 리시츠키, ‹자화상, 건설가›, 1924

◀ 로프트loft: 1970년대 이후 제조산업의 사양에 따라, 미국 대도시의 공장용 건물들이 비게 되자 미술사가들이 이 건물들을 이용, 작업실, 생활공간으로 변형시켰다. 천장이 높고 넓은 공간을 특징으로 하는 이 공간이 점차 고급화되고 유행하게 되어 여피 yuppie 주거공간의 한 패턴으로도 정착하게 되었다.

▲ 설치installation: 전통적 그림이나 조각이 아닌 특수한 전시를 위해 전시공간이나 이외에 구축해 놓는 환경적, 맥락적 성격의 작품을 말한다. 액자나 좌대가 작품을 외부 공간에서 분리시키는 것과는 달리 관객을 작품영역으로 포함시키는 데 그 고유한 성격이 있다. 20세기 초 아방가르드 미술의 실험에서 이미 나타났으나 1970, 80년대 서구미술에서 본격적으로 유행했으며, 일회적이기 때문에 그 자체로서는 그림이나 조각 같은 상품성이 없는 것이 특색이다.

바이어와 브르통, 엑스터, 그로피우스, 하트필드, 리시츠키,
스테파노바, 두스뷔르흐 같은 미술가들이 20세기 전반의 미술가-
제작자의 선례가 되었다. 전후 시대에 들어서서 미술가가 단지
미술제도에 물건을 공급하는 것 이상의 구실을 하고자 한다면,
가장 효과적인 전략은 문화제도와 함께 작업하는 것이었다. 이런
도전에 가장 잘 대처한 전형적인 미술가-제작자의 예가 바로
워홀이었다. 그는 비록 세기 초 선구자들이 가졌던 이상주의를
따르지는 않았으나 이 체계의 작동방식을 시각화했다. 40년 동안
워홀은 혼자 또는 다른 이들과 연합해 그림, 드로잉, 사진, 조각,
설치미술 등을 제작했다. 그는 그래픽과 광고를 디자인했고 영화를
감독, 제작했으며 해프닝과 스펙터클들을 만들어냈고, 또 로큰롤
밴드를 꾸렸으며 잡지를 출판하고 상업광고에서 모델을 서고
연기를 하는 한편 미술작품, 디자인, 대중문화를 수집했다. 심지어
그는 죽고 나서도 법인단체인 앤디 워홀 시각예술재단이라는
창작물을 남겼다.

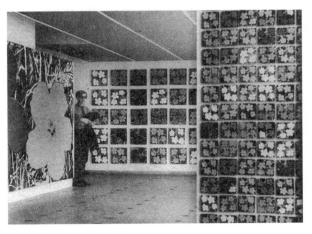

앤디 워홀과 그의 꽃 설치 작품, 갤러리 일레아나 소나방, 파리, 1965, 해리
셩크 사진

앤디 워홀이 에이브러햄 & 슈트라우스 백화점에서 스스로 만든 2달러짜리 종이
옷 세트를 홍보하고 있는 모습. 앞에는 니코가 입고 있는 종이 옷에 스텐실을 하는
제러드 맬런가, 브루클린, 1966. 11. 9., 프레드 M. 맥더러 사진

위홀의 다양한 활동 가운데 중요한 분야 중 하나가 영화였다.
위홀의 1963년작 ‹키스›는 동성애자, 이성애자, 서로 다른 인종 등
다양한 커플 간의 키스를 보여 줌으로써 그 행위 자체와 할리우드
영화에 나타나는 키스 장면의 의미 모두를 해체한다. 7, 8분 길이의
필름 시리즈로 이루어진 이 58분짜리 흑백필름은 각각 서로 다른
커플의 키스하는 모습을 담고 있다.

앤디 워홀, 영화 ‹키스›의 한 장면, 1963

영화 ‹감옥의 소녀들›을 촬영하는 앤디 워홀, 1965, 빌리 네임 사진

요제프 보이스는 자신이 '사회적 조각social sculpture'이라고 신봉한 것을 창작한 미술가-제작자였다. 그는 독일 낭만주의의 상징성과 샤머니즘적인 대중 이미지를 결합해 집단 작업이면서도 미술제도의 체계를 포함하고, 많은 경우 관객이 참여해 완성하는 오브제와 설치, 프로젝트, 퍼포먼스를 창조했다. 보이스는 또한 자신의 미술세계를 확장하기 위해 '창작과 학제적인 연구를 위한 자유국제 대학'이라고 이름 지은 기구를 창립했으며, 자신은 녹색당의 중요한 일원이었다. 보이스는 역사의 진화적 모델에 기반을 둔 일상생활의 변혁을 위해서 샤머니즘적인 구실뿐만 아니라 조금은 단순한 유토피아적 미학 전략도 주장했다. 그는 1986년 세상을 떠나기 전까지 1960년대부터 1980년대에 걸치는 수많은 작업을 통해 몇 세대의 유럽 미술가들에게 엄청난 영향을 끼쳤다.

보이스의 가장 중요한 유산은 세심하게 만들어진 다큐멘터리 사진 등에 너무나도 잘 구축되어 남아 있는 교육자이자 대중적인 이미지로서 그의 영향이다. 이 미술가에 대한 모든 것 — 보이스의 유니폼과 같은 의상(펠트 모자와 칼이 꽂힌 낚시 조끼, 청바지, 부츠 등)에서 그의 '서명signature'과 같은 재료들(돼지비계, 펠트, 철, 도구류, 발견된 사물, 산업용 도구 등)까지 — 은 전후, 후기 산업사회의, 원자력 시대에서의 생존을 연상시키고 있다.

요제프 보이스의 ‹두 개의 손잡이를 가진 삽›, 1965, 우테 클로프하우스 사진

한스 하케는 미술작품을 감상할 때 자주 잊히는 것들을 시각화함으로써 미술계의 매끈한 작업들을 방해한다. 그는 특히 미술에 대한 기업의 후원을 창의적으로 폭로하는 장을 열었다.

뉴욕의 화랑에서 1983년 처음 전시된 ‹메트로모빌탄Metro Mobiltan›은 맨해튼의 메트로폴리탄 미술관 정면의 축소판이다. 정면을 덮은 선전 걸개들은 당시 남아프리카공화국에 투자한 미국 회사 중 가장 큰 정유회사인 모빌사社가 후원했던 전시회, '고대 나이지리아의 보물들 Treasures of Ancient Nigeria'을 묘사하고 있다. 하케는 이 걸개에 남아프리카공화국에 수출을 금지하자는 어느 주주의 요구에 대한 모빌의 대답을 인용하고 있다. "경찰과 군에 대한 납품을 거부하는 것은 책임 있는 시민이 할 일이 아니다." 이 플래카드의 뒤로는 1985년 남아프리카공화국 경찰의 총격으로 숨진 흑인 희생자들의 장례행렬을 찍은 대형사진이 있다. 하케의 설치작품은 아프리카 문화를 찬양하는 인기 전시회와 그 전시회 후원자인 모빌사의 인종차별, 흑백분리 정책 지원 사이의 위선적인 모순관계를 보여 준다.

하케는 미술의 자율성autonomy에 대한 모더니즘적 믿음을 파괴하는 것을 그 주된 임무로 여겼다.

한스 하케, ‹메트로모빌탄›, 존 웨버 화랑, 뉴욕, 1985

제2차 세계대전 이래로, 어떤 미술가들은 사회적인 변화를 일으키기 위해 순수미술의 정해진 틀을 벗어나는 프로젝트들을 계속 창작했다. 1965년의 ‹평화의 탑 Peace Tower›은 1960년대 말과 1980년대 초 참여미술의 창의력이 폭발한 초기의 작품으로 400명 이상의 미술가가 참여한 집단 프로젝트였다. ‹평화의 탑›은 할리우드 선셋 지역의 공터에 설치되었다. 석 달 동안 미술가들이 기증한 가로세로 4피트짜리 작품들로 가득한 50피트짜리 철탑과 빌보드가 미국의 베트남 참전에 대한 최초의 항의 중 하나가 되었다. 이 ‹평화의 탑›은 매일 많은 관중을 끌어들였다. 국제 언론과 지역 텔레비전 방송국들이 이 탑을 취재했다. ‹평화의 탑›은 로스앤젤레스 지역사회의 문화-사회적인 지도의 중심물이 되었으며, 그 당시의 문제들을 발언하는 창의적인 거리의 명물이 되었다.

‹평화의 탑›, 로스앤젤레스, 1965

1980년 이래로, 작가 모임인 그룹 머티리얼은 미술관이나 길거리
상점, 대안적 전시공간, 전철 차량, 대형간판, 버스 등 전통적이고
비전통적인 공공장소들을 위한 프로젝트들을 만들었다. 그룹
머티리얼의 프로젝트들은 보다 많은 이들이 미술을 향유할 수 있게
해주며, 미국의 민주주의와 교육, 대중매체, 중남 아메리카에 대한
미국의 간섭, 에이즈 같은 주제들을 다룬다. 그룹 머티리얼의
전시회는 수많은 미술가들의 작품을 포함하고 다른 지역
집단들과도 함께 작업하며 출판물도 제작했다.

　　사진은 뉴욕의 디아 미술재단에서 그룹 머티리얼이 '민주주의
Democracy'라는 이름으로 열었던 전시회 시리즈 중 하나인 '교육과
민주주의Education and Democracy'의 모습이다(다른 세 개의 설치는
'정치와 선거', '문화적 참여', '에이즈와 민주주의 사례연구'를
주제로 한 것이었다). 전시회와 더불어 그룹 머티리얼은 다양한
집단들이 토론하는 '시민의 모임'을 개최했고, 이러한 활동의
연장으로, 그들은 어마 봄벡과 헨리 루이스 게이트, 빌 모이어스를
포함하는 여러 저자들이 미술과 문화, 정치에 대해 쓴 에세이를
묶어 책으로 발간했다.

그룹 머티리얼, '민주주의 프로젝트: 교육과 민주주의', 디아
미술재단, 뉴욕, 1988

1980년대 중반과 1990년대 초의 미국에는 문화적 행동주의가 다시 부상했다. 1989년 창립된 액트-업은 웸!, WAC 등 여러 활동 그룹 중 최초이자 가장 큰 두각을 나타냈다. 그 창의적인 시위와 제품들 (단추나 셔츠 문양 디자인, 티셔츠 등), 감시활동, 미술 전시회, 비디오 등을 통해, 액트-업은 에이즈의 위기에 대해 중요한 목소리를 내게 되었다. 이 단체는 연구활동과 법안 및 정책 결정에 영향을 끼치는 불공정한 상황을 환기시켰다. 액트-업은 건강 및 시민권의 위기에 처해 공격을 받고 있었던 동성애 집단들의 권리를 위해 투쟁해 왔다.

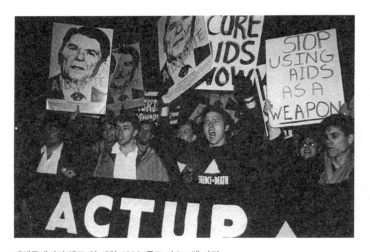

맨해튼에서의 액트-업 시위, 1988, 롤프 시오그렌 사진

1988년 웸!은 여성의 임신중절 선택의 자유를 침해한 연방대법원의 '웹스터 판결'과 그에 대한 미국여성들의 반발이 뒤엉킨 가운데 결성되었다. 애니타 힐의 증언 이후 1992년에는 WAC가 형성되었다. 이 3개 연합그룹 모두 자신들의 메시지를 표출하기 위한 창의적 전략을 실천하는 수많은 작은 모임과 단체를 갖고 있다.

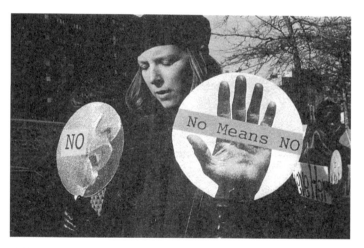

'세인트 존의 강간 사건'에 대한 WAC의 시위, 퀸즈, 뉴욕, 1992, 메릴 레빈 사진

낙태 찬성 의견을 담은 비디오 ‹접근금지›(1991)의
한 장면. 웸!의 비디오 제작집단인 리프로비전 제작.
이 비디오는 시청자들에게 여성들의 의료보험에
대한 문제를 교육시키고, '더 많은 사람들이 여성의
낙태 자유에 대한 구체적 지원과 직접적 행동을
하도록' 격려하기 위해 만들어졌다.

다른 행동주의 프로젝트와 같이, 에이즈를 다룬 이 프로젝트▼는 미술과 일상생활, 미술과 대중문화, 미술계를 비롯, 모든 사람들 사이의 경계를 모호하게 만드는 강력하고도 의미있는 창작물임을 보여 준다.

‹퀼트를 이용한 이름 프로젝트›, 워싱턴, 1987, 엘렌 B. 니프리스 사진

▲ 이 프로젝트는 에이즈에 감염되어 사망한 가족, 친구를 가진 사람들이 고인을 회고하는 그림과 글이 들어간 누비이불을 각자 만들어 넓은 광장에 합동 전시한 것이다. 미술을 통해 에이즈의 비극과 위험성을 다시 인식하고 널리 알리는 데 크게 기여했다.

공공장소의 미술과 기념물들은 그것을 보는 사람들에게 어떤한 영향을 미칠까? 리처드 세라는 특정 장소▼에 기반을 둔 미니멀리즘▼ 작업들에서 사회적 풍경을 시각화하고자 한다. 〈기울어진 호Tilted Arc〉는 어느 정부기관 건물 앞에 있는 눈에 거슬리는 광장을 가로막는 거대한 철판 구조물이었는데, 이 작품에 대한 항의에 따라 1989년 철거되었다. 비록 〈기울어진 호〉는 철거되었지만 그 설치와 논란, 해체의 과정은 이 작품의 탄생 및 의미와 관련된, 공공 광장에 관한 문제들을 분명하게 보여 주었다.

리처드 세라, 〈기울어진 호〉, 1981 설치(1989년 철거)

▲ 특정 장소site-specific: 어떤 특정한 장소의 공간성이나 환경을 토대로 만들어진 작품을 말한다. 다른 장소에서는 원래의 의미를 상실하거나 전혀 다른 의미가 생긴다는, 작품의 상황적 '맥락context'을 강조하는 것이며 설치 작품과도 많은 관련이 있다.

▲ 미니멀리즘minimalism: 최소로 단순화된 미술로서, 재현된 형상이나 일체의 환영주의를 배척하는 미술을 이른다. 1960년대 말부터 등장했으며, '내용'을 최소화하는 방법으로 표현의 주관성을 억제하고 조각 혹은 회화를 그 매체의 본질로 회귀시키려고 한다.

마야 린은 ‹베트남 참전 용사비 Vietnam Memorial›를 만들기 위해
현대미술과 친숙하지 않은 이들에게는 불가해한, 추상적이고
미니멀적인 어법을 차용했고 다른 한편으로는 매우 개인적이고
역사적인 구체적인 세부, 즉 베트남 전쟁 중 전사한 군인들과 작전
중 실종된 모든 미국인들의 이름을 새김으로써 그것을 변형시켰다.
이 '이름'이라는 요소는 미학적 성과뿐만 아니라 관객들에 의해
이것이 참전비, 또는 반전비反戰碑라는 사실을 쉽게 보여 주는
효과를 주어 무언의, 그러나 실제로 느낄 수 있는 풍부한 작품
내용을 완성했다.

마야 린이 만든 ‹베트남 참전용사비›, 1982, 윌리엄 클라크 사진

현대미술, 특히 20세기 아방가르드와 관련된 대부분의 구호들이 이미 '대분할'의 다른 쪽인 대중문화에서 이루어진 오늘날, 미술의 구실은 무엇인가? 제2차 세계대전 이후, 로큰롤(1950년대의 포스트모더니스트 문화에서 발달한)은 현대미술의 유산을 상당 부분 공유하고 있다. 국제 아방가르드와 마찬가지로, 로큰롤은 대중관객 mass audience에게 호소하려고 하는 반항적인 청년문화의 창조물이다. 이 아티스트들도 기술적 혁신을 적극 수용하며, 그들의 삶과 개인적 스타일은 대항문화적인 경우가 많다. 많은 록 그룹들은 현대미술사의 창조적 전략들을 도용해 어떤 무대행위들은 네오 다다 퍼포먼스 같기도 하고, 어떤 이들은 초현실주의자들이나 상황주의자들 또는 여타 미술 일파들로부터 아이디어를 가져온 것으로 보이기도 한다. 엘비스 프레슬리나 마돈나와 같은 개인 스타들도 있으나 대부분의 록 뮤지션들은 국제 아방가르드와 마찬가지로 집단을 이루어 함께 일한다. 그러나 하나의 로큰롤 그룹이 특정 청년 하위문화에 아무리 큰 영향을 끼친다 하더라도 그 그룹이 세계의 관객을 끄는 잠재성은 아직도 고급문화의 신비한 영역에 남아 있는 순수미술의 잠재성과는 다른 것이다.

세계적으로 가장 유명한 그룹 비틀스의 음반들은 비틀스가 해체된 지 25년이 지났음에도 우리의 사회적 풍경에 계속 흐르고 있다. 그들의 음악은 우리 인생의 사운드트랙 중 일부라고 할 수 있다. 오리지널 녹음이든 재연주든, 우리는 인도나 뉴질랜드, 미국, 노르웨이 등 상점이나 거리, 엘리베이터 그리고 침실의 사생활 속에서도 이를 듣는다. 이와 유사하게 할리우드 영화나 텔레비전, 라디오 소리와 이미지들도 현대세계의 보편적인 언어가 되었다.

비틀스

슈프림스

우리는 대중문화의 힘과 비교해 미술의 영향을 어떻게 평가해야
할까? 대중문화는 현대미술의 영역이었던 급진적인 비판을 수용할
수 있을까? 예를 들어 신디 셔먼의 초기 ‹무제 영화스틸›에서,
그녀는 스틸 안에서(자신이 어디선가 본 듯한 친숙한 여성의
스테레오타입으로 분장한 모습을 찍음으로 해서), 그리고 그
방식으로(창작자인 동시에 그 대상이며, 연출자 겸 여배우이며, 또
제작자 겸 제작물이 됨으로써) 가부장적 관습에 도전했다. 그러나
이는 마돈나 역시 자신의 노래에서 추구하는 것이 아닌가? 물론
셔먼과 마돈나의 작업에는 중요한 차이점들이 있을 것이다.
그럼에도, 마돈나도 우리 문화의 여성적 스테레오타입에 대해
다루고 있는 것이다. 그녀는 수백만이 보고, 듣고 싶어하는 팝
뮤직과 비디오들을 통해서 이 주제를 가지고 유희하며 이용하고,
또 도전한다.

신디 셔먼, ‹무제 영화 스틸›, 1978

1950년대의 텔레비젼 프로그램 ‹수퍼맨›에서 로이스 레인

신디 셔먼, <무제 영화 스틸>, 1979

매릴린 먼로

마돈나, 뮤직 비디오 ‹머티리얼 걸›, 1985

매릴린 먼로, 영화 ‹신사는 금발을 좋아한다›, 1953

마돈나, 뮤직 비디오 ‹진실 혹은 대담›, 1991

라이자 미넬리, 영화 ‹카바레›, 1972

우리는 위대한 록 음악의 황홀한 '시'와 사회비판을 평가절하해야만 할까? '욕망'과 소비문화에 대한 가장 통렬하고 기억에 남는 발언의 하나로 롤링 스톤스의 히트곡 ‹만족Satisfaction›이 있지 않은가? 이제는 미술의 가치를 결정하는 것이 시장성이라는 것과, 대중을 위한 언어를 사용하는 랩과 월드 비트World Beat, 팝과 에스닉 록ethnic rock 음악과 같은 대중문화의 풍부한 표현력을 고려해 본다면 미술을 '고급'으로, 그리고 대중문화와 상업은 '저급'으로 동일시하는 판단기준을 버려야 할 때가 되지 않았는가?

롤링 스톤스

퍼블릭 에너미의 랩 음악은 미국의 인종문제를 다룬 창작물 중 가장 표현력이 풍부하고 강력한 예다. 불행히도 이 그룹과 연관된 몇몇은 때로 다른 집단들, 예를 들어 동성애자나 유태인에 대한 바람직하지 않은 편협성도 보였다. 그럼에도 이들의 작업은 국제 아방가르드 미술가들의 중요한 전통을 따르고 있다.

스티븐 크로닝어와 마크 펠링턴, 루이스 클라가 연출한 퍼블릭 에너미의 뮤직비디오 ‹문 닫게 하라Shut'em Down›는 문화적 혁명에 대한 선언문이다. 국제 상황주의를 연상시키는 빠른 속도의 그래픽들은 ‘문 닫게 하라’는 가사가 얽히면서 위대한 미국 흑인지도자들의 이미지와 인종 폭동에서 몰매를 맞는 흑인들의 장면들, 인종주의적 만화들과 함께 ‘문닫게 하라’, ‘이때야’, ‘미국사의 어두운 면’, ‘자유’, ‘지식’, ‘비전’, ‘지혜’, ‘교육’, ‘힘’, ‘행동’, ‘정의’, ‘권력’ 등의 메시지와 타블로이드판 신문들의 스크랩들이 가사와 얽히고 있다. 퍼블릭 에너미의 리더이자 작사가, 사회자, 디자이너인 척 디는 ‘생각을 위한 전쟁’에 대해 랩을 한다. 그는 과거—그리고 현재—의 인종차별에 대해 이야기한다. 한스 하케와 같이 권력의 작용을 시각화한 미술가들의 사고와도 유사하게, 그는 관객들을 행동과 권력 획득으로 이끌면서 구체적으로는 거대 기업들로 이루어진 미국과 그들의 관계에 대해 이야기 한다.

> 나는 나이키를 좋아하지만 잠깐만
> 이웃은 도움이 필요하니
> 거기 돈을 좀 줘
> 기업들은 빚을 진 거야
> 그들은 돈을 포기해야 해
> 우리 동네에
> 그렇지 않으면
> 상점을 닫게 할 거야

스티븐 크로닝어, 마크 펠링턴, 루이스 클라 연출, 퍼블릭 에너미의 ‹문닫게 하라›의 뮤직
비디오 장면, 1991

순수미술은 대중문화만큼 일반인들에게 접근할 수가 없다. 왜냐하면 순수미술이 비교적 한정된 이들의 여가활동으로 남아 있으며, 고부가가치 투자대상으로서 지위가 다른 기능들보다 우선시되는 경우가 많기 때문이다. 경매에서 4,000만 달러라는 금액으로 팔린 다음, 반 고흐의 ‹해바라기›는 그 의미가 어떻게 변했을까?

작가 집단 제너럴 아이디어 제작, 《파일 매거진》 28호, 1928

이러한 문제를 제기하는 것은 순수미술의 힘이 강하지 않다는 것이 아니다. 오늘날 문화의 변수에도 불구하고, 미술은 우리 사회에 엄청난 중요성과 위치를 지니고 있다. 미술은 때로는 대중문화와도 교차하거나 결합하는, 매우 강력한 하위문화▼ 중 하나다. 또 최상의 상태일 때, 미술은 풍부한 표현과 아름다움, 그리고 엄격한 사회비판을 제공한다.

우리 시대의 가장 중요한 미술가들은 우리가 세계를 다른 방식으로 보도록 도전하기 때문에 예언자적 구실을 한다. 그들은 우리 문화를 계몽적이고도 어떤 때는 아름다운 방식으로 재현하며 새로운 개념—새롭게 보는 방식—을 위해 우리의 정신과 영혼을 준비시켜 주는 것이다.

▲ 하위문화subculture: 하위문화는 지배문화를 이념적으로 전복하려 하지 않고, 그것에 대한 상징적 저항과 함께 의상, 말투, 음악 같은 영역에서의 자율성을 추구한다. 지배문화에 혁신적인 것(음악그룹이나 유행의상 등)을 제공함으로써 새로운 상품을 필요로 하는 자본주의 체제에 기여하는 면도 있다.

흑인이지만 밝은 피부색을 가진 미술가 에이드리언 파이퍼의
1989~90년의 설치미술 ‹구석에 몰린Cornered›의 핵심 요소는 그녀가
관객에게 독백하는 비디오다.

> 나는 흑인이다.…. 내가 그렇다고 당신에게 말하지
> 않는다면 나는 백인으로 행동해야 한다. 그렇지만 내가
> 그래야 되는 이유가 있는가?… 문제는 나의 개인적인
> 것이 아니라, 나의 인종적 정체성이다. 만약 당신이
> 흑인이 없을 때 그들에 대해 경멸적으로나 예의 없이
> 행동하는 경향이 있다면, 이것은 당신의 문제라고도 할
> 수 있다.…. 어떤 연구자들은 거의 백인으로 구성된
> 대부분의 미국인들이 5%에서 20% 정도의 흑인 조상을
> 가지고 있다고 추정한다. 지금, 이 나라의 고루한 관습은
> 한 사람이라도 흑인 조상을 가지고 있으면 그를
> 흑인으로 분류한다. 그러므로 백인인 미국인의 대부분이
> 사실상, 흑인인 것이다.…. 당신은 어떻게 할 것인가?

미술계가 어퍼머티브 액션▼을 상당히 실행하고 있기는 하지만,
뉴욕의 미술 오프닝 아무 곳에나 가도 소수민족이 미국 사회와
분리되어 있음을 확인할 수 있다. 파이퍼의 작품은 미국 사회가
여전히 인종적으로 분리되는 방식을 관객이 볼 수 있게 한다.

▲ 어퍼머티브 액션affirmative action: 각종 사회활동이나
소기업에서 소수민족의 참여도와 활약을 높이기 위해 제도적으로
일정한 비율을 소수민족에 할애하는 미국 정부의 정책을 말한다.
문화적으로도 이 정책이 긍정적으로 확산되긴 했으나 또 한편으로는
토크니즘tokenism (인종차별이라는 비판을 듣지 않기 위해 중요
이벤트에 소수민족 작가를 한두 명 끼워넣어 생색내는 것)이란
비난을 받기도 했다.

에이드리언 파이퍼, ‹구석에 몰려›, 1988

크시슈토프 보디츠코는, 건물과 기념물들에 슬라이드를 투영해 만들어진 이미지들로 자신이 '죽은 기념물들dead monuments'이라고 부르는 것들에 생기를 불어넣는다. 1987년 뉴욕의 유니온 스퀘어 공원에서 그는 공원의 동상들에 집 없는 이들의 이미지를 영사시키고자 했다. 1980년대 레이건 행정부 정책들의 결과로, 집 없는 이들은 미국의 국가적 비극이 되었으며 각 도시의 거리를 메웠다. 보디츠코는 집 없는 이들이 치솟는 집세로 인해 유니온 스퀘어 공원으로 쫓겨났기 때문에 이러한 프로젝트를 제안했다.

폴란드에서 태어나 캐나다에서 살았던 보디츠코는 1980년대 레이건 시대에 도시의 '공식적' 얼굴을 미화시키기 위해 맨해튼의 고층건물들이 조명설치들로 빛나고 있을 때 뉴욕으로 이주했다. 집 없는 이들의 프로젝트―그리고 그의 현실화된 프로젝트들―에서 보디츠코는 우리 도시 풍경의 '정치적 무의식political unconsciousness'이라고 부를 수 있는 이미지를 비춰주는 것이다.

크시슈토프 보디츠코, ‹집 없는 이들의 영사›를 위한 제안,
유니온 스퀘어, 뉴욕, 1987. ('자선의 상'을 집 없는 가족으로,
'조지 워싱턴'을 유리 닦는 비누병을 들고 휠체어에 앉은 집
없는 남자로, '라파이예트'를 부상당한 자유의 상징으로
은유한 모습)

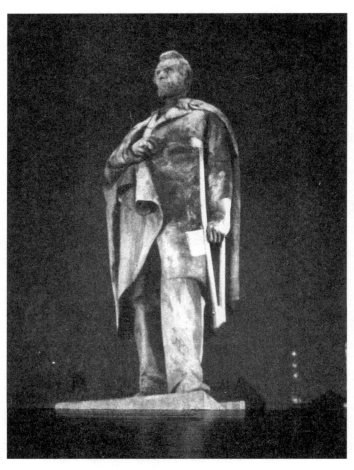

크시슈토프 보디츠코, ‹목발을 짚은 에이브러햄 링컨›, 1987

펠릭스 곤살레스 토레스는 이미지들과 오브제, 설치, 대형간판 등을
포함하는 다양한 작업을 했다. 미술관 방문객들이 하나씩 가져갈
수 있도록 무한하게 쌓아놓은 광대하고 깊은 바다가 찍힌, 수백
장의 흑백사진이 전시된 1991년도의 이 작품과도 같이 그의 작업은
대부분 인생의 탄식과 그 덧없음에 대한 성찰로 이해할 수 있다.

펠릭스 곤살레스 토레스, ‹무제›, 1991(이상적인 높이: 7인치, 종이에 옵셋 인쇄, 무한한
복사본들)

아래는 고인이 된 벨기에 미술가 마르셀 브로타에스의 미술
작업이다. 이는 1968년에서 1972년까지 각기 다른 곳에서 설치되어
그의 상상의 미술관인 〈현대미술관, 독수리실 Musée d'Art Moderne
Départment des Aigles〉을 이루는 13개 설치작품들 중 하나다. 1972년
뒤셀도르프에서 열린 〈형상부문 Section des Figures〉이라는 이 설치를
위해 브로타에스는 각종 컬렉션과 미술관들로부터 그림과 조각,
박제, 독수리형의 투구, 독수리표 타이프라이터, 만화 등 수백 개의
독수리들을 빌렸다. 독수리는 권위와 용기, 힘, 민족성 등을
연상시키며 신화와 전통으로 가득찬 상징이다. 브로타에스의
독수리들은 각각 (영어, 독일어, 프랑스어로) '이것은 미술작품이
아니다'라고 표식이 붙어 있다. 그는 박물관과 그 안에 보존된
미술품들이 역사와 사회관습으로 형성된 제도이며, 이것들이 한
문화의 미술과 신화뿐만 아니라 의미와 권력이 유지되는 방식까지
명백하게 보여 준다는 개념을 가지고 유희한 것이라고 할 수 있다.

마르셀 브로타에스, 〈섭정시대의
거울〉, 브뤼셀, 1973

마르셀 브로타에스, ‹현대미술관, 독수리실, 형상부문›, 슈타디셰 쿤스트할레, 뒤셀도르프, 1972▼

▲ 브로타에스의 이 작품은 작가와 작품이 분류와 수집의 대상만 되어
온 사실에 대한 도전이며, 전시회에 '포함'되기보다 직접 전시회를
꾸민 것은 미술에 관련된 모든 제도에 대한 비판이다.

모든 것이 문화에 의해 형성된다는 사실을 받아들이기만 한다면 우리가 우리의 현실을 창조한다는 것도 쉽게 인정할 수 있다. 그럼으로써 우리는 이에 기여하고 또 바꿀 수 있는 것이다. 이런 시각은 우리 자신과 세계를 보는 방식일 뿐 아니라, 우리가 주체가 되는 삶의 강력한 방식이기도 하다.

새로운 매체와 테크놀로지가 등장할 때마다 기존 시각예술의 성격도 변화가 초래된다. 그 변화는 미술을 무력하게 하는 부정적인 면도 있지만 100여 년 전 사진과 회화의 관계에서 보 듯 잠재적이고 긍정적인 가능성의 부재로서의 변화로 나타나기도 한다. 예술을 낳는 선 것이며, 진정한 예술은 미래의 사회건설에 예 기여할 수 있다는 20세기 초의 아방가르드 이념과 ... 에 대한 환상이 사라진 지는 이미 오래되었지만, 지난 수십 년간의 시각 예술을 분석해 볼 때 아방가르드들의 연심비판적 유산이 부분적으로 남아 있는 것도 또한 부정할 수 없다. 이 장에서 다루는 시각예술의 예들은 근...이 미국인인 만큼 1980년대와 1990년대의 미국 미술을 근...이 미국인인 만큼, 이들 작품에서는 영점이 ... 는 아방가르드적 성격이 다분히 개념화되어 나타나고 있다. 저자가 ...으로 제시하는 예들은 아마도 미래의 시각예술을 바라보는 한 미디어 ... 아 ... 문화권과의 상이성에 따른 생소함은 여전히 남아 있어야 ... 모델이라 간주되는 것들을 수 있...이다.

마르셀 브로타에스, ‹현대미술관, 독수리실, 형상부문›(세부), 1972

193
Ceci n'est pas
un objet d'art

70
This is not a
work of art

210
Ceci n'est pas
un objet d'art

133
Ceci n'est pas
un objet d'art

231
This is not a
work of art

82
This is not a
work of art

68
This is not a
work of art

72
Ceci n'est pas
un objet d'art

194
Ceci n'est pas
un objet d'art

100
This is not a
work of art

242
Dies ist kein
kunstwerk

97
This is not a
work of art

191
Ceci n'est pas
un objet d'art

207
Ceci n'est pas
un objet d'art

233
This is not a
work of art

192
Ceci n'est pas
un objet d'art

67
This is not a
work of art

146
Ceci n'est pas
un objet d'art

72
Ceci n'est pas
objet d'art

116
Ceci n'est pas
un objet d'art

a.K.
Dies ist kein
kunstwerk

a.K.
Dies ist kein
kunstwerk

H.C.
Ceci n'est pas
un objet d'art

H.C.
Ceci n'est pas
un objet d'art

193
Ceci n'est pas
un objet d'art

70
This is not a
work of art

210
Ceci n'est pas
un objet d'art

133
Ceci n'est pas
un objet d'art

231
This is not a
work of art

82
This is not a
work of art

68
This is not a
work of art

72
Ceci n'est pas
un objet d'art

194
Ceci n'est pas
un objet d'art

100
This is not a
work of art

242
Dies ist kein
kunstwerk

97
This is not a
work of art

191
Ceci n'est pas
un objet d'art

207
Ceci n'est pas
un objet d'art

233
This is not a
work of art

192
Ceci n'est pas
un objet d'art

67
This is not a
work of art

146
Ceci n'est pas
un objet d'art

72
Ceci n'est pas
objet d'art

116
Ceci n'est pas
un objet d'art

a.K.
Dies ist kein
kunstwerk

a.K.
Dies ist kein
kunstwerk

H.C.
Ceci n'est pas
un objet d'art

H.C.
Ceci n'est pas
un objet d'art

참고문헌

다음의 문헌들은 본 저작에서 인용되거나 구체적인 참고문헌으로
사용된 것들이다(최초의 출판연도는 찾을 수 있는 한 찾아 괄호
안에 포함시켰다).

Baudrillard, J. "The Precession of Simulacra." *Simulations*. New York:
 Semio text(e), 1983.

—. *For a Critique of the Political Economy of the Sign*. St. Louise, MO:
 Telos Press, 1981.

Berger, J., S. B. Berg, C. Fox, M. Dibb, & R. Hollis. *Ways of Seeing*. New
 York: Viking, (1972) 1973.

Blindman no.2 (May 1917).

Bourdieu, P. *Distinction: A Social Critique of the Judgement of Taste*.
 Cambridge, MA: Harvard University Press, (1979) 1984.

Bourdon, D. *Warhol*. New York: Harry N. Abrams, 1989.

Bürger, P. *Theory of the Avant-Garde*. New York: Viking Press, 1971.

Chipp, H. B. (ed.). *Theories of Modern Art: A Source Book by Artists
 and Critics*. Berkeley: University of California Press, 1970.

Clark, K. *Leonard da Vinci: An Account of His Development as an
 Artist*. Middlesex: Penguin Books, (1939) 1975.

Clifford, J. *Predicament of Culture: Twentieth-Century Ethnography,
 Literature, and Art*. Cambridge, MA: Harvard University Press, 1989.

Collingwood, R. G. *The Principles of Art*. Oxford: Clarendon Press,
 (1938) 1964.

Condon, P., M. B. Cohn & A. Mongan. *The Pursuit of Perfection: The
 Art of J. A. D. Ingres*. Louisville: Speed Art Museum / Bloomington:
 Indiana University Press, 1983.

Crimp, D. "The End of Art and the Origin of the Museum." *Art Journal*
 46, no.4 (Winter 1987), 261–266.

Debord, G. *Society of the Spectacle*. Detroit: Black & Red, (1967) 1983.

Evans, D. *John Heartfield AIZ: Arbeiter-Illustrated Zeitung, Volks Illustrierte, 1930-38*. New York: Kent, 1992.

Ferguson, R. et al. *Discources: Conversation in Postmodern Art and Culture*. New York: New Museum of Contemporary Art / Cambridge, MA: MIT Press, 1990.

—. *Out There: Marginalization and Contemporary Cultures*. New York: New Museum of Contemporary Art / Cambridge, MA: MIT Press, 1990.

Foucault, M. *The Order of Things: An Archaeology of the Human Sciences* (*Les Mots et les choses*, 1966). New York: Vintage Books, 1973.

—. *The Archaeology of Knowledge and the Discourse on Language*. New York: Pantheon Books, (1971) 1972.

Futurismi: Futurism & Futurisms. Venice: Palazzo Grassi / New York: Abbeville Press, 1986.

General Idea. *File Megazine* 28, 1987.

Group Material, et al. *Democracy: A Project by Group Material*. Seattle: Bay Press, 1990.

Greenberg, C. "Modernist Painting." *The Collected Essays and Criticism: Vol. 4, Modernism with a Vengeance, 1957–1969*.

Haskell, F. *Patrons and Painters: A Study in the Relation between Italian Art and Society in the Age of the Baroque*. New Haven: Yale University Press, (1963) 1980.

Holst, N. von. *Creators, Collectors and Connoisseurs: The Anatomy of Artistic Taste from Antiquity to the Present Day*. New York: G. P. Putnam's Sons, 1967.

Hudson, K. *A Social History of Museums*. Atlantic Highlands, NJ: Humanities Press, 1975.

Huyssen, A. *After the Great Divide: Modernism, Mass Culture, Postmodernism*. Bloomington: Indiana University Press, 1986.

Impey, O. & A. MacGregor (eds.). *The Origin of Museums: The Cabinet of Curiosities in Sixteenth- and Seventeenth-Century Europe*. Oxford: Clarendon Press, 1985.

Janson, H. W. *History of Art*. Fourth edition. New York: Harry N. Abrams / Englewood Cliffs, NJ: Prentice Hall, (1962) 1991.

— & D. J. Janson. *History of Art: A Survey of the Major Visual Arts from the Dawn of History to the Present Day*. Englewood Cliffs, NJ: Prentice-Hall / New York: Harry N. Abrams, (1962) 1970.

Jauss, H. R. "History of Art and Pragmatic History." *Toward an Aesthetics of Reception*. Minneapolis: University of Minnesota, 1982.

Kandinsky, W. *Concerning the Spiritual in Art (Über das Geistige in der Kunst*, 1912). New York: Dover, 1977.

Kant, Immanuel. *The Critique of Judgment*. New York: Hafner Press / London: Collier MacMillan, 1951.

Kelly, M. *Post-Partum Document*. London: Routledge & Kegan Paul, 1983.

Kennedy, D. "The Role of Law in Economic Thought: Essays on the Fetishism of Commodities." *The American University Law Review* 34, no.4 (Summer 1985), 939–1001.

—. "The Structure of Blackstone's Commentaries." *Buffalo Law Review* 28 (1979), 205–382.

Krauss, R. "Grids." *October* 6 (Summer 1979), 51–64.

—. "Re-presenting Picasso." *Art in America* 68, no.10 (December 1980), 90–96.

Kristeller, P. O. "The Modern System of the Arts." *Renaissance Thought II*. New York: Harper Torchbooks, 1965.

La Croix, H. de, & R. G. Tansey. *Gardner's Art Through the Ages: Eighth Edition*. New York: Harcourt Brace Jovanovich, (1926) 1986.

Lacan, J. *Ecrits: A Selection*. New York: W. W. Norton, (1966) 1977.

—. *Feminine Sexuality*. New York: W. W. Norton / Pantheon Books, 1982.

Lee, R. W. "Ut Pictura Poesis: The Humanistic Theory of Painting." *Art Bulletin* 21, no.4 (December 1940), 167–269.

McLuhan, M. & Q. Fiore. *The Medium Is the Massage: An Inventory of Effects*. New York: Bantam Books, 1967.

McMahon, A. P. Preface to *An American Philosophy of Art*. Chicago: University of Chicago Press, 1945.

Malraux, A. "Museum without Walls." *The Voices of Silence*. Garden City, NY: Doubleday, 1953, 13–128.

Mettam, R. *Power and Faction in Louis XIV's France*. New York: Basil Blackwell, 1988.

Minotaure 1–13. Paris: Editions Albert Skira, 1933–39.

Morton, F. "Chaplin, Hitler: Outsiders as Actors." *New York Times*, April 24, 1989, A–19.

Moskowitz, A. F. *The Sculpture of Andrea and Nino Pisano*. Cambridge: Cambridge University Press, 1986.

Nochlin, L. "Why Have There Been No Great Women Artists?" *Art and Sexual Politics*, ed. Thomas B. Hess & Elizabeth C. Baker. New York: Collier Books, 1973, 1–39.

Oxford English Dictionary, vol.1. Second edition. Oxford: Clarendon Press, (1933) 1989.

Pevsner, N. *Academies of Art: Past and Present*. New York: DaCapo, (1940) 1973.

—. *A History of Building Types*. Princeton: Princeton University Press, 1976.

Plato. *The Being and the Beautiful: Plato's Theaetetus, Sophist, and Statesman*. Chicago: University of Chicago Press, 1984.

Potts, A. "Winckelmann's Construction of History." *Art History* 5, no.4 (December 1982), 377–407.

Praz, M. *An Illustrated History of Interior Decoration: From Pompeii to Art Nouveau*. London: Thames and Hudson, (1964) 1981.

Reich, C. A. "The New Property." *Yale Law Journal* 73, no.5 (April 1964), 733–781.

Richter, H. *Dada Art and Anti-Art*. London: Thames and Hudson, 1965.

Ross, A. *No Respect: Intellectuals and Popular Culture*. New York: Routledge, 1989.

Rubin, W. S. *Picasso and Braque: Pioneering Cubism*. New York: Museum of Modern Art, 1989.

Sandler, I. *The Triumph of American Painting: A History of Abstract Expressionism*. New York: Harper & Row, 1970.

Saussure, F. de. *Course in General Linguistics*. La Salle, IL.: Open Court, (1916) 1983.

Seling, H. "The Genesis of the Museum." *Architectural Review* 141, no.840 (February 1967), 103–114.

Staniszewski, M. A. "Capital Pictures." *Post-Pop Art*, ed. Paul Taylor. Cambridge, MA: MIT Press / Flash Art Books, 1989, 159–170.

—. "City Lights." *Manhattan, inc.* 4, no.4 (March 1987), 151–158.

—. "Conceptual Art." *Flash Art* 143 (November 1988), 88–97.

—. "The New Activism." *Shift* 5 vol.3, no.1 (1988), 7–11.

—. "For What It's Worth: Canonical Texts." *Arts Magazine* 65, no.1 (September 1990), 13–14.

—. "For What It's Worth: Party Politics at the Metropolitan Museum." *Arts Magazine* 64, no.8 (April 1990), 13–14.

Stella, F. & D. Judd. "Questions to Stella and Judd," *Art New* 65, no. 5 (September 1966), 55–61.

Sutton, P. et al. *Dreamings: The Art of Aboriginal Australia*. New York: Asia Society Galleries / George Braziller, 1988.

Tally, M. K. Jr. "The 1985 Rehang of the Old Masters at the Allen Memorial Art Museum, Oberlin, Ohio." *International Journal of Museum Management and Curatorship* 6, no. 3 (September 1987), 229–252.

Tayor, P. "Primitive Dreams Are Hitting the Big Time." *New York Times*, May 21, 1989, sec.II, 31 & 35.

Trachtenberg, M. *The Campanile of Florence Cathedral: "Giotto's Tower."* New York: New York University Press, 1971.

Tisdall, C. *Joseph Beuys*. New York: Solomon R. Guggengheim Museum, 1979.

Tournepiche, J.-F. "The Living Museum: Faux Lascaux." *Natural History* 102, no.4 (April 1993), 72.

Vandevelde, K. J. "The New Property of the Nineteenth Century: The Development of the Modern Concept of Property." *Buffalo Law Review* 29, no.1 (Winter 1980), 325–367.

Vasari, G. *The Lives of the Most Eminent Painters, Sculptors, and Architects*. New York: AMS Press, (1568) 1976.

Walton, G. *Louis XIV's Versailles*. Chicago: University of Chicago Press / Middlesex: Penguin Books, 1986.

Williams, R. *Culture and Society: 1780–1950*. New York: Columbia University Press, (1958) 1983.

Winckelmann, J. J. *History of Ancient Art* (*Geschichte der Kunst des Alterthums*, 1764). New York: F. Ungar, 1969.

도판 크레디트

2, 5, 41, 42, 43, 44, 46, 52, 53, 90, 95, 112, 113 왼쪽·오른쪽, 114: Alinari/Art Resource, New York

3, 6, 30, 31 오른쪽, 54, 55, 57, 58 위·아래, 84 오른쪽, 85, 91, 94, 97, 118, 135, 175, 180, 183 왼쪽 위, 202 아래, 236: Marburg/ Art Resource, New York

4, 7, 8, 9, 10, 11, 12, 25, 47, 48, 49, 78 왼쪽, 79, 81, 93, 99, 103, 142, 143, 160, 165: Giraudon/Art Resource, New York

13, 15, 31 왼쪽 (Indiana University Art Museum, Gift of Mrs. William Conroy), 17 (The Museum of Fine Arts, Houston, purchase with funds provided by Isabell and Max Herzstein), 29, 185 위 (Giraudon/Art Resource, New York), 187, 231: © 1993 ARS, New York/ ADAGP, Paris

14 (oil on canvas, 8'×7'8", The Museum of Modern Art, New York, acquired through the Lillie P. Bliss Bequest), 84 왼쪽 (bronze, cast 1995, 21⅛"×14⅛"× 7⅜", Benjamin and David Scharps Fund), 98 (albumen-silver print, 7"×9⅜", Abott-Levy Collection, partial gift of Shirley C. Burden), 145 (oil on canvas, 8'×7'8", acquired through the Lillie P. Bliss Bequest), 208 왼쪽 (oil on canvas, 39⅜"×25¾", acquired through the Lillie P. Bliss Bequest), 211 왼쪽 (cut and pasted paper, pencil, gouache, and gesso on carboard, 15¾"×20¾", gift of Mr. and Mrs. Daniel Saidenberg), 213 왼쪽 (oil on canvas, 36½"×28¾", Sam A. Lewisohn Bequest), 215 (oil on canvas, 64"×51¼", gift of Mrs. Simon Guggenheim): The Museum of Modern Art, New York, © ARS, New York/SPADEM, Paris

16 위, 195 위, 196 위 (oil on canvas, diagonal measurement 44¾"×44", Katherine S. Dreier Bequet), 184 왼쪽 아래 (charcoal and white watercolor on buff paper, 34⅛"×44", oval composition 33"×44", Mrs. Simon Guggenheim Fund): The Museum of Modern Art, New York, © Estate of P. Mondrian/E. M. Holtzman Trust, New York

19: © Gianfranco Gorgoni, Estate of Robert Smithson, courtesy of John Weber Gallery

20·291 (courtesy Adrian Piper), 87·269 (© Hans Haacke): courtesy John Weber Gallery

21 위·아래, 121, 157 위·아래, 281 위, 282 위: courtesy Metron Pictures

22: National Gallery of Australia, Canberra, The Estate of Eva Hesse

23 (The Alfred Stieglitz Collection, 1933 [33.34.38]), 88 (purchase, 1953, Maria De Witt Jesup Fund [53.111]): The Metropolitan Museum of Art

24 (oil and unprimed canvas, 8'10"×17'5⅝", The Museum of Modern Art, New York, Sidney and Harriet Janis Collection Fund [by exchange]): © Pollock-Kransner Foundation/ARS, New York

26, 117: courtesy Joseph Kosuth

27, 69 (photo: Pollitzer, Strong & Meyer, courtesy Leo Castelli Gallery), 70 (collection Tom Lacy), 71 (courtesy Leo Castelli Gallery), 73 (photo: Rudolph Burckhardt, Courtesy Leo Castelli Gallery), 204 (photo: © Dorothy Zeidman 1988, courtesy Leo Castelli Gallery), 205 (photo: © Fred W.

색인